颜真卿

颜真卿楷书集字作品精粹

叶定莲　王义骅　编

日照香炉生紫烟
遥看瀑布挂前川
飞流直下三千尺
疑是银河落九天

浙江古籍出版社

图书在版编目（CIP）数据

颜真卿楷书集字作品精粹 / 叶定莲, 王义骅编.—杭州：浙江古籍出版社, 2012.10（2018.5 重印）

ISBN 978-7-80715-436-5

Ⅰ. ①颜… Ⅱ. ①叶… ②王… Ⅲ. ①楷书 – 法帖 – 中国 – 唐代 Ⅳ. ①J292.24

中国版本图书馆CIP 数据核字（2012）第238908号

编　　委：

王义骅　叶定莲　沈佳颖
季　琳　楼晓勉　魏加翔

颜真卿楷书集字作品精粹

叶定莲　王义骅　编

出版发行	浙江古籍出版社（杭州市体育场路 347 号）
责任编辑	徐晓玲
责任校对	吴颖胤
封面设计	刘　欣
责任出版	楼浩凯
照　排	杭州兴邦电子印务有限公司
印　刷	杭州丰源印刷有限公司
开　本	787×1092mm　1/12
印　张	$10\frac{1}{3}$
字　数	100 千
版　次	2013 年 1 月第 1 版
印　次	2018 年 5 月第 5 次印刷
书　号	ISBN 978-7-80715-436-5
定　价	22.00 元
网　址	www.zjguji.com

如发现印装质量问题，影响阅读，请与印刷厂联系调换。

目录

① 美　好
② 博　学

1. 执笔常识：执笔法是初学者必须遵守的方法，是学习书法的一项基本功。古代书家根据书写经验，按照五个手指的生理特征，总结出了执笔五字口诀"擪、押、钩、格、抵"。

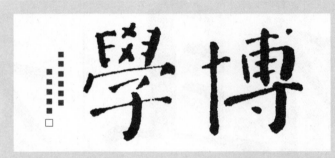

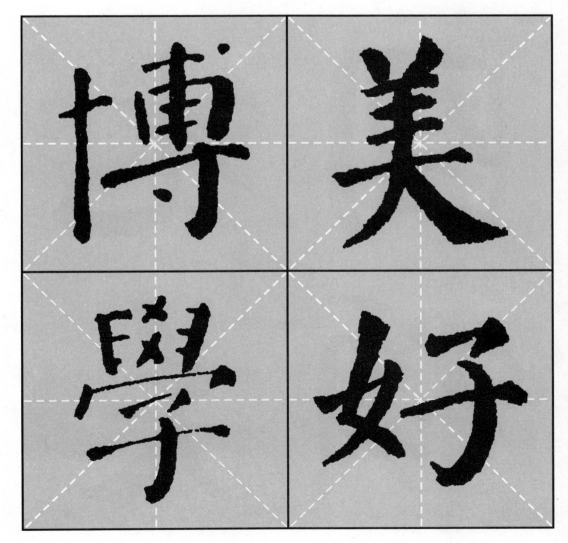

③ 春光美
④ 祖国颂

頌國祖

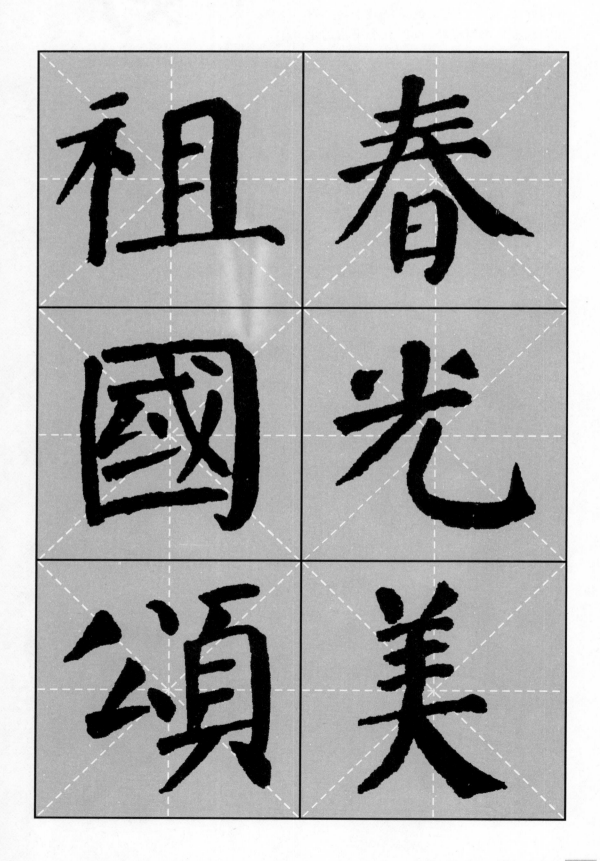

⑤ 风华正茂

2. 执笔五字法：擫，用拇指指节首端紧贴笔管内侧，由左向右用力；押，用食指指节末端斜贴笔管外侧，由右向左用力；钩，用中指紧钩毛笔外侧，由外向内用力；格，用无名指指甲根部紧顶笔管右侧，由内向外用力；抵，用小指自然靠拢无名指，起辅助作用。

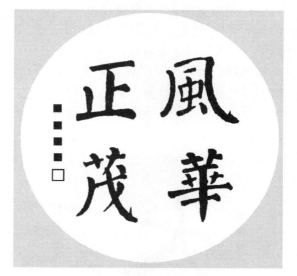

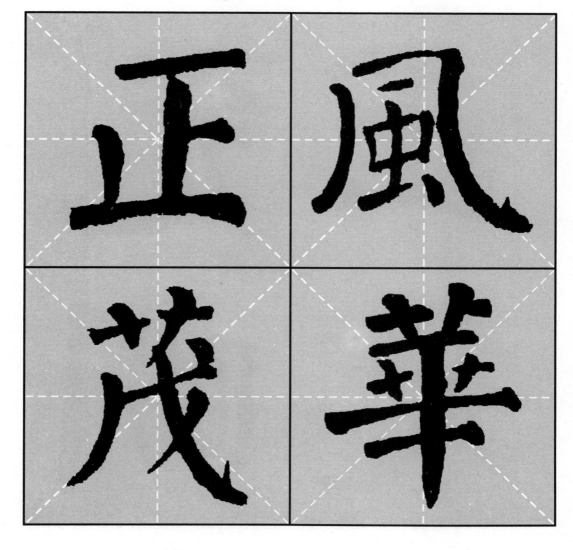

6 光明正大

3. 书写姿势:初学者应遵循正确的写字姿势、执笔方法、运腕方法。开始学习书法应以坐姿为好,即端坐,身体勿倾斜;而写大字时可用站姿,悬腕、悬肘,其高度以自如为准。

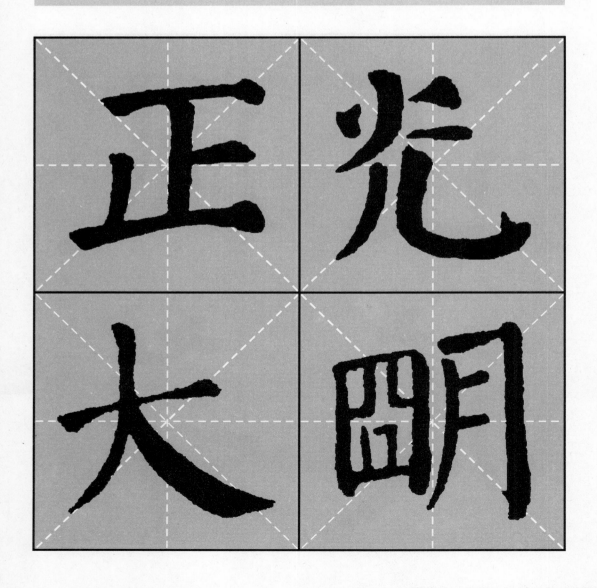

⑦ 国泰民安

颜真卿楷书集字作品精粹

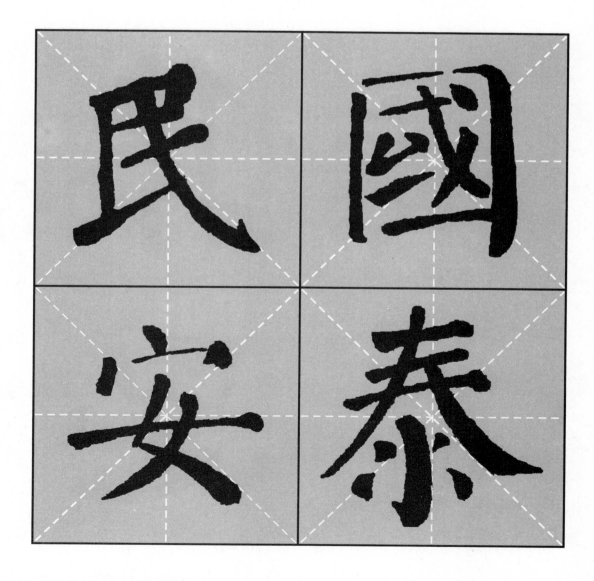

⑧ 集思广益

4. 笔的常识：毛笔分为软、中、硬三种。软性有羊毫，硬性有狼毫，中性又称兼毫，有羊紫兼毫等，均以"尖、齐、健、圆"为优。使用新笔时，须用水慢慢发开，忌长期浸泡。用后要洗净，去残墨、残水，悬挂为宜。

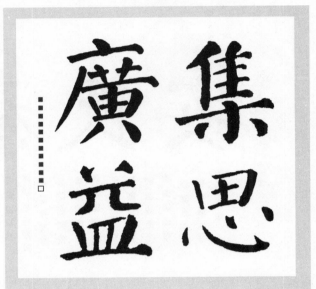

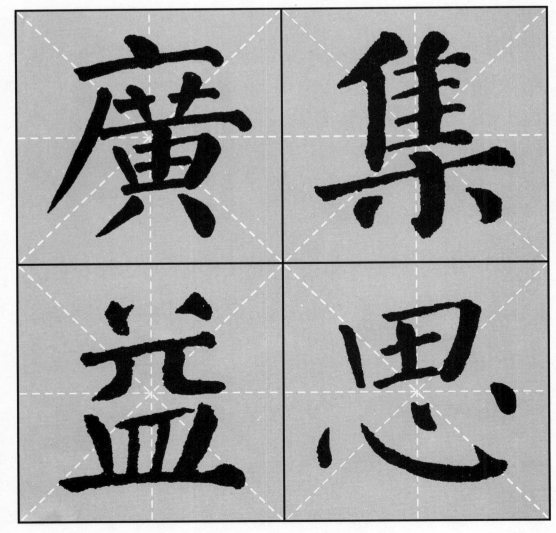

9 千军万马

5. 纸的常识：西汉以前没有纸，文字只能记载在甲骨、竹简、帛绢、金石上。纸的种类很多，可根据吸水性分为生宣、熟宣、半生半熟宣；也可根据纸幅大小分为二尺宣、三尺宣、四尺宣、五尺宣等。初习毛笔字者可选购一些廉价的元书纸、毛边纸作为练习用纸。书写作品时则最好选择吸水性较好的宣纸。

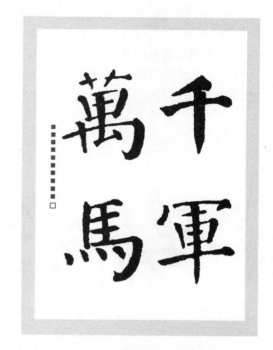

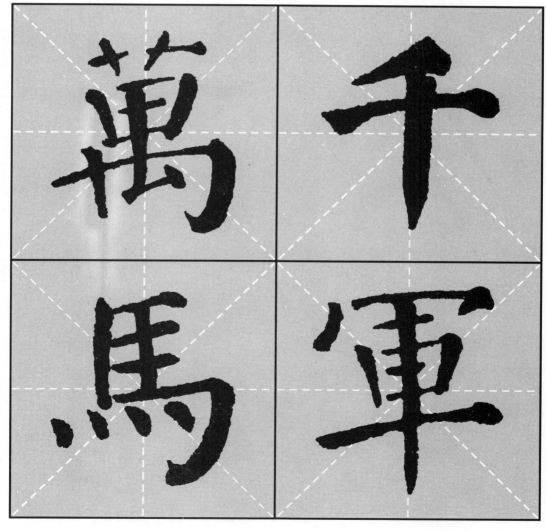

⑩ 业精于勤

6. 墨的常识:早在战国,简牍上就已经使用墨来书写,唐代有制墨官,清代出现了墨汁。墨锭的种类也很多,可分为油烟墨和松烟墨两大类。墨汁出现以后,墨锭逐渐被取代。现在我们通常使用的墨汁有一得阁墨汁、中华墨汁、曹素功墨汁等。

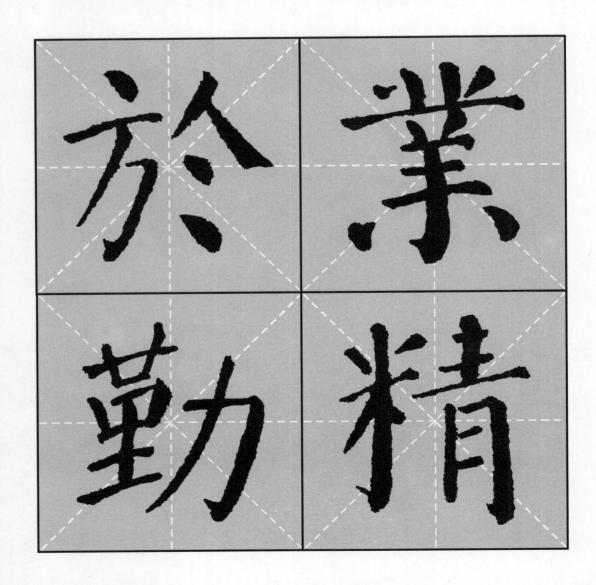

11 政通人和

7. 砚的常识：砚是研墨、捈笔的工具，又称砚台。早在新石器时代就有研墨工具，唐代则开始制石砚，后来制作的砚台在采石、选砚、雕刻等方面都有了新的发展，制作出了许多精美的砚台。现在最有名的砚台是广东的端砚、安徽的歙砚、甘肃的洮河砚和山西的澄泥砚。

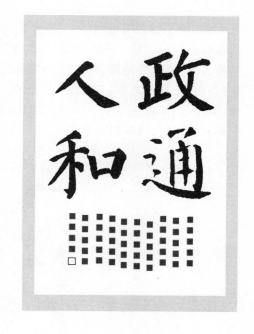

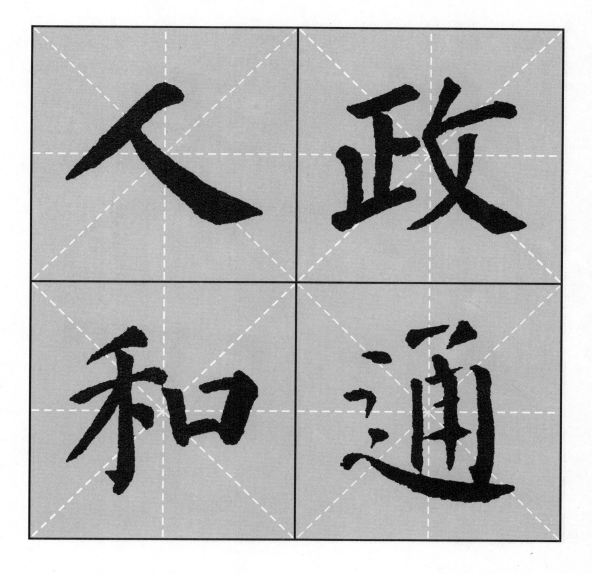

⑫ 天下为公

8. 读帖：练习书法时，不应急于临摹，可先观察字帖。观察字帖一看其用笔，即起笔、收笔、笔画的方圆、笔锋的藏露和提按等；二看其笔势，即长短、曲直、巧拙之别；三看结字的正侧、向背、疏密、大小等；四看字与字、行与行之间的布白。在深刻领会之后，再开始着手临摹。

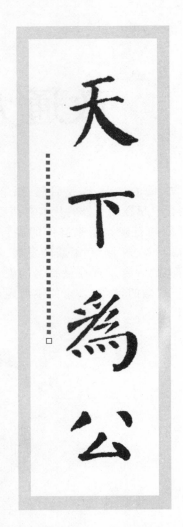

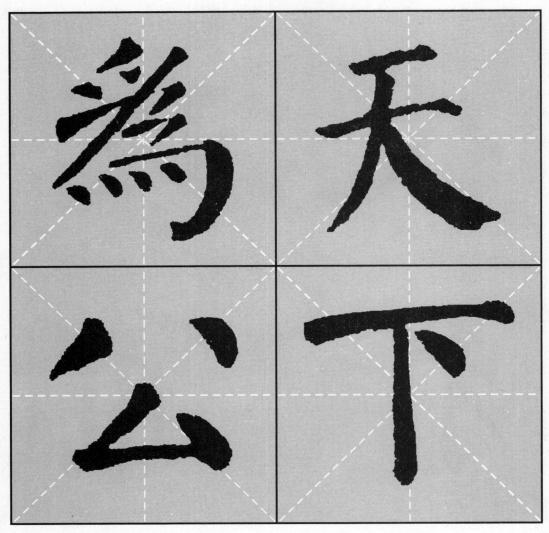

13 春风得意　丽日舒怀

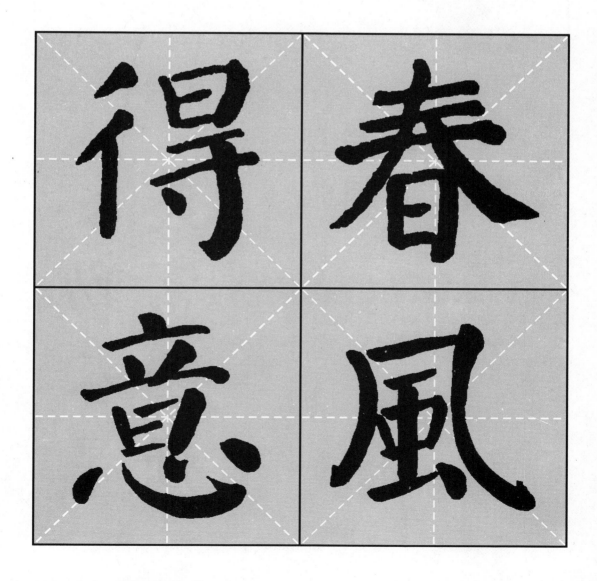

舒麗得春
懷日意風

得春
意風

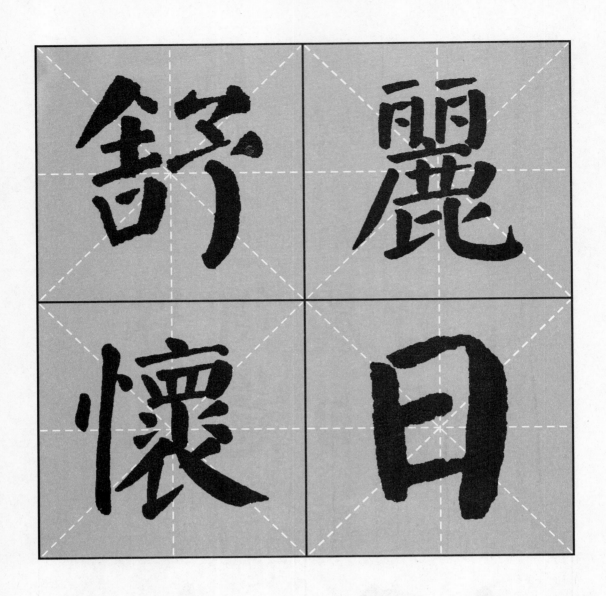

14 人勤春早
民富国强

9. 起笔、行笔、收笔：起笔是每一笔的开始，要求欲左先右，欲右先左，欲下先上，欲上先下，然后铺毫；行笔要求中锋，为使笔画圆浑有力，富有节奏变化，须掌握好力度和速度；收笔是一笔的结束，力必须用到写完为止，笔画才显得圆满结实。

人勤春早
民富国强

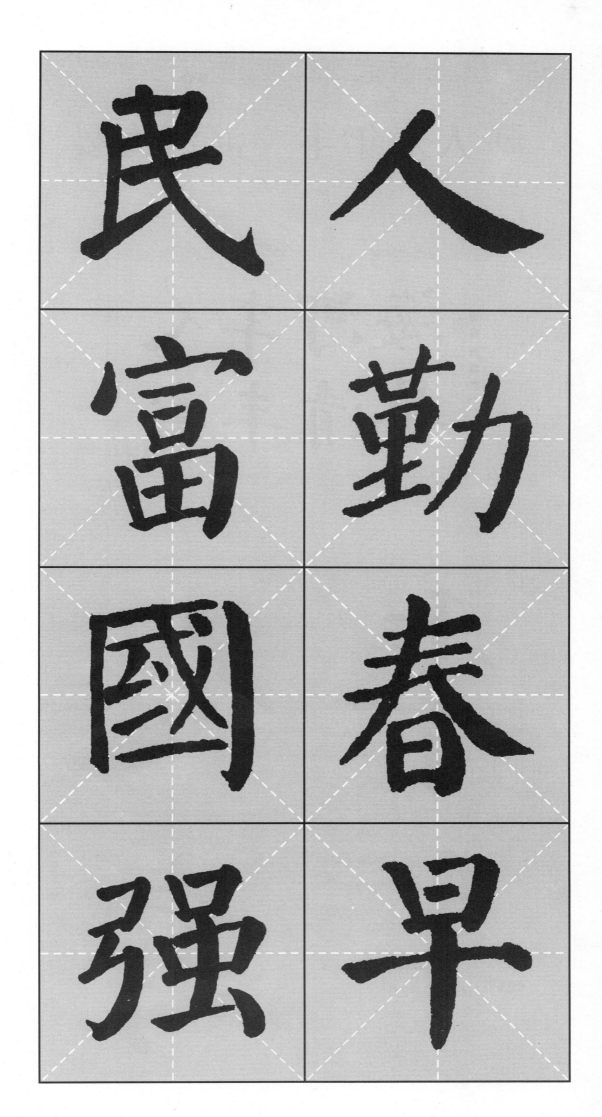

⑮ 人寿年丰　河清海晏

人壽年丰　河清海晏

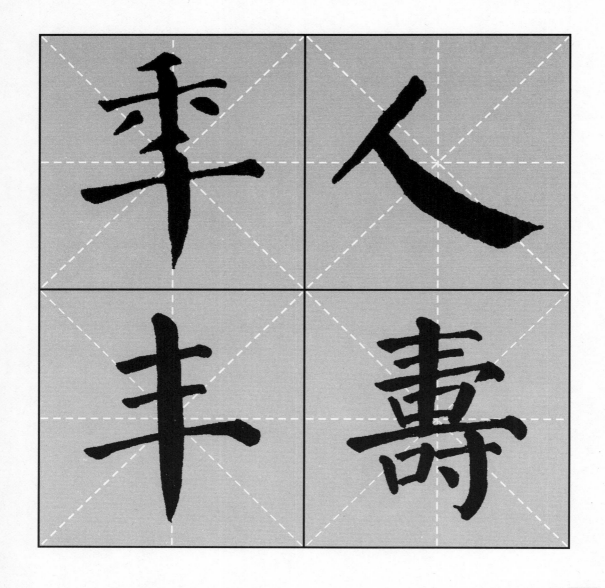

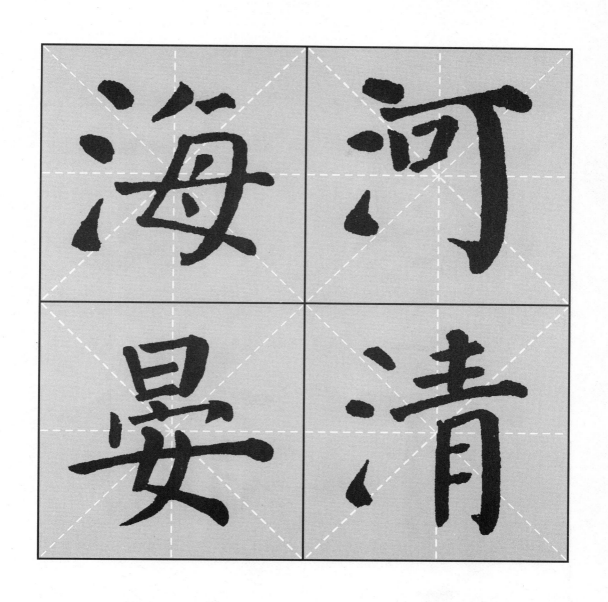

16 大论能倾海
奇才会补天

海 大

奇 論

才 能

會 傾

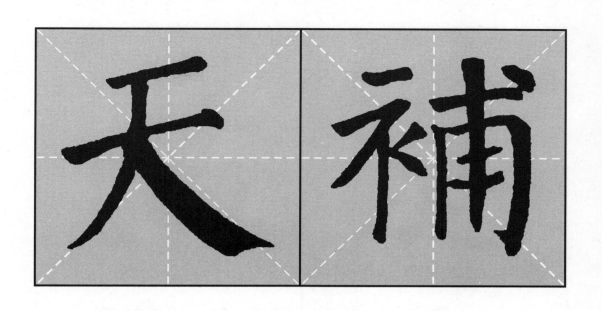

17 高节人相重
虚心世所知

10. 中锋、侧锋：中锋是指笔锋在笔画的中间运行，是书法中最根本的笔法。为使点画遒劲圆满，历来书法家都主张"笔笔中锋"，并喻之为"锥画沙"；侧锋是指笔锋偏离笔画中间倒向一边书写。中锋可结合侧锋书写，使笔画圆浑而不失锋利。

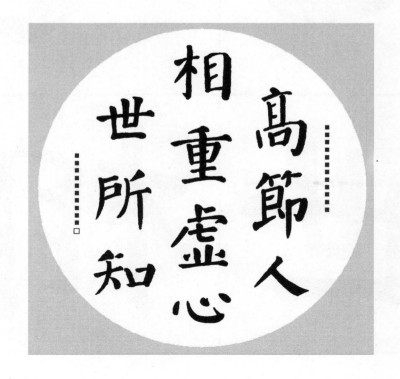

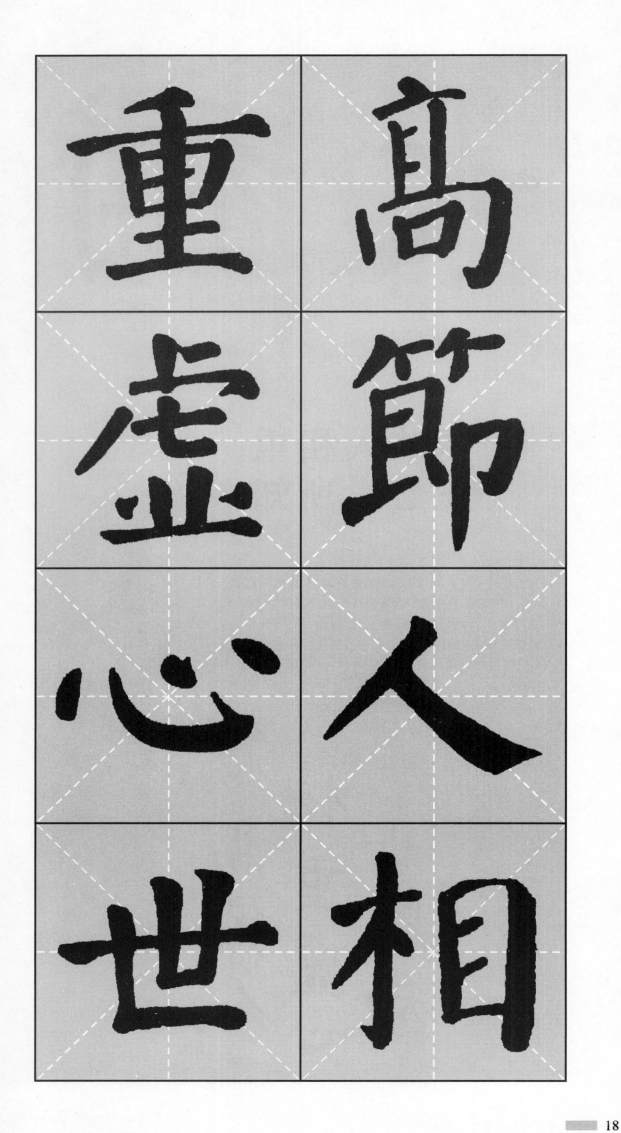

重高

虚節

心人

世相

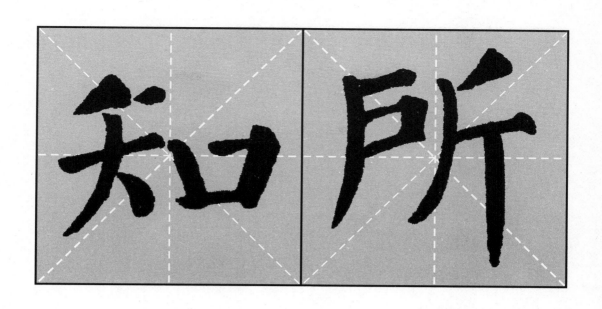

18 江流天地外
山色有无中

江流天
地外山
色有無
中 □

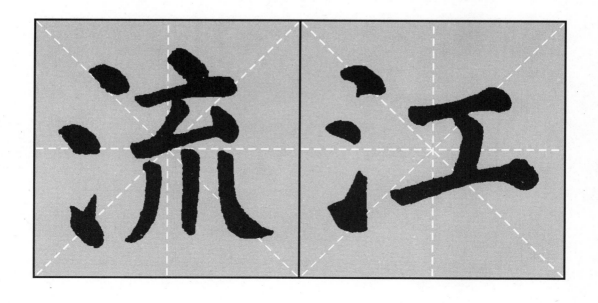

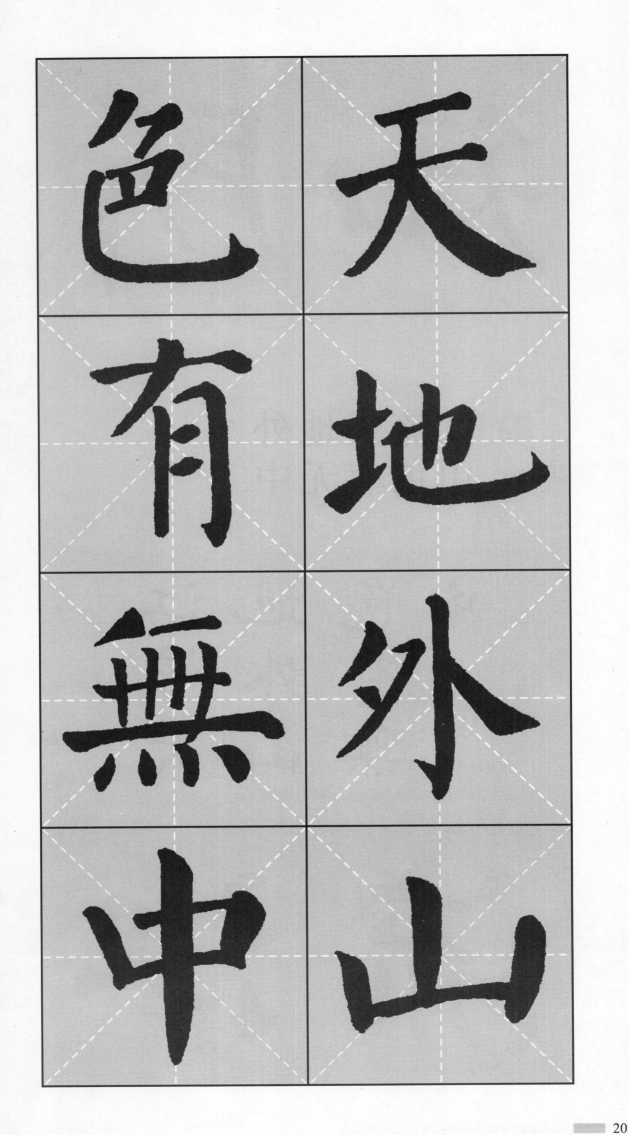

色 天
有 地
無 外
中 山

⑲ 江清月更明
天是鹤家乡

11. 方笔、圆笔:方笔指笔画的起笔、收笔、折笔处呈方形,有棱角,具有力量美;圆笔指笔画的起笔、收笔、转笔处无棱角,起笔用裹锋(书写时整个笔锋保持圆锥状的用锋方法,其线条凝练,富有立体感),收笔用转锋,显得含蓄圆润。

12. 提笔、按笔:毛笔在纸上做上下运动,称为提按。提按是用笔的重要手段,是笔画产生粗细、浓淡等节奏变化的关键。

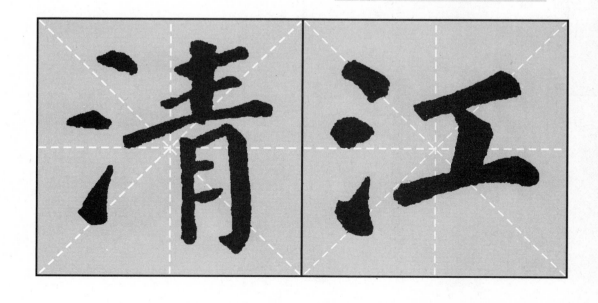

是 月

鶴 更

家 明月

鄉鄉 天

⑳ 举头望明月
低头思故乡

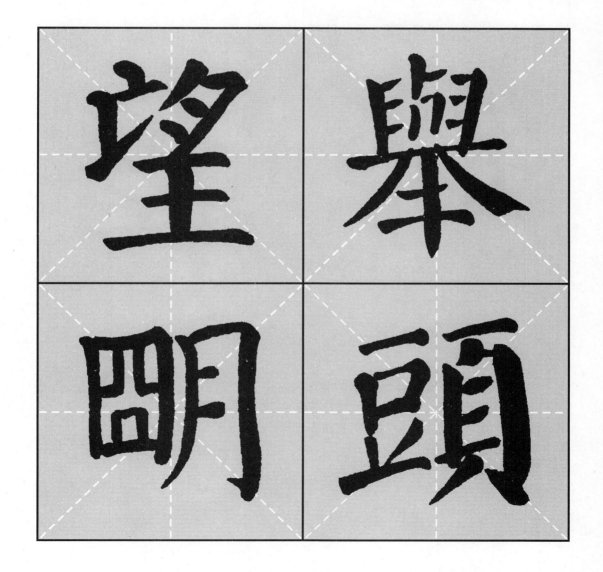

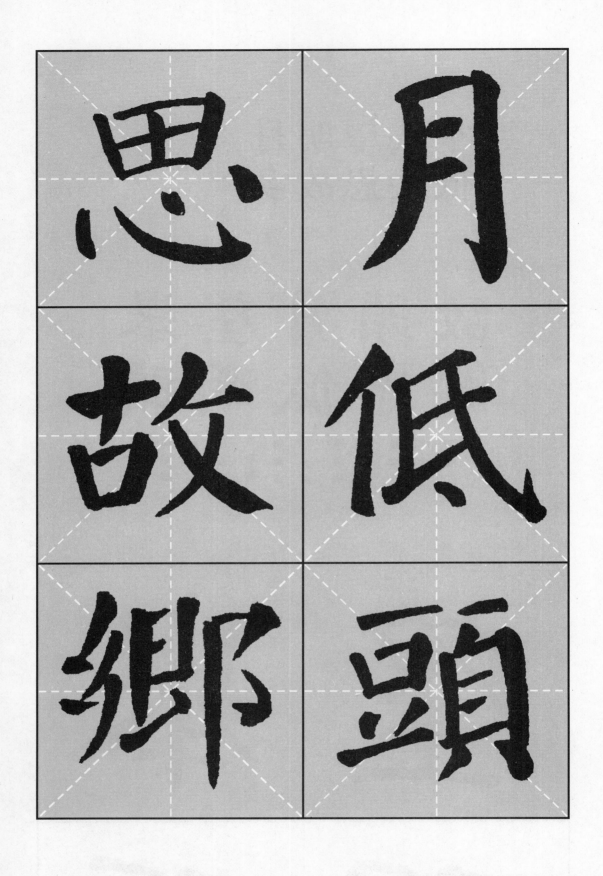

思　月

故　低

鄉　頭

　　13. 横披：横披就是横幅,其纸幅的宽度大大长于高度,内容可长可短,字数可多可少,主要用来书写斋名、古迹胜地题字、成语或古诗名句等。书写时笔画宜粗不宜瘦,书写内容要置于中间,上下左右都要留有空间。

(如：作品㉑)

㉑ 人勤春光好
家和美事多

14. 中堂：中堂也叫全幅或全轴。因古代人常以此布置厅堂正中的位置而得名。中堂可使室内有种宏展的气势。书写中堂可使用三、四、五尺整张宣纸。内容主要是长诗、短文或只写几个表示祥瑞的大字。

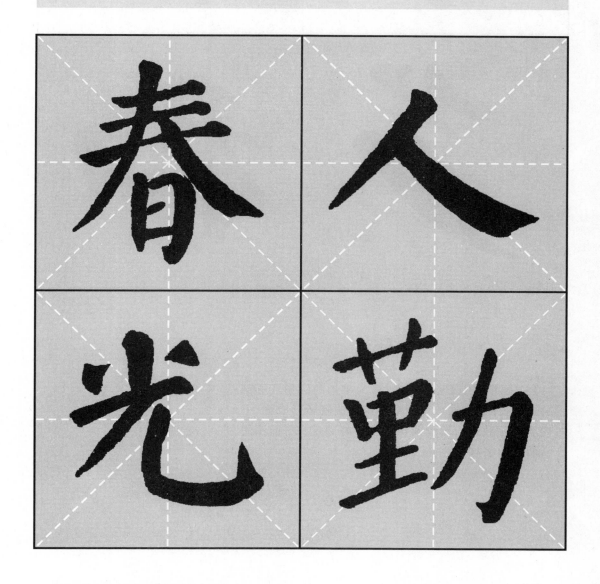

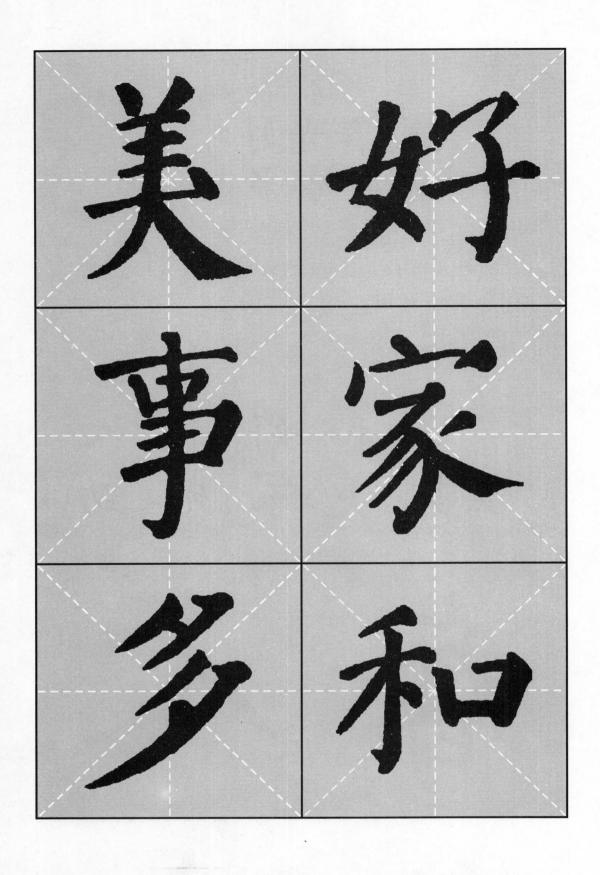

15. 团扇:团扇又叫纨扇,多为平坦的圆形或椭圆形,古时常用绢素制成。团扇中的书法就环形取势,书写内容及字数皆因扇形及执扇人喜好而定,一般团扇左右两边的字数相等、排列对称。

㉒ 文师苏太守
书法王右军

16. 折扇:折扇又叫折叠扇,古时称聚头扇,呈上宽下窄形状。据记载,这种扇子早在隋唐之前就已经有了。扇面上既可作画,又可写字。明清以来,有些书家采用扇状设计创作,精心布局,用以抒怀,作品玲珑剔透,别有一番风韵。

文师苏太守書法
王右軍

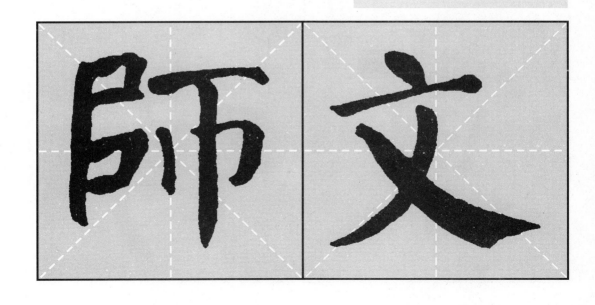

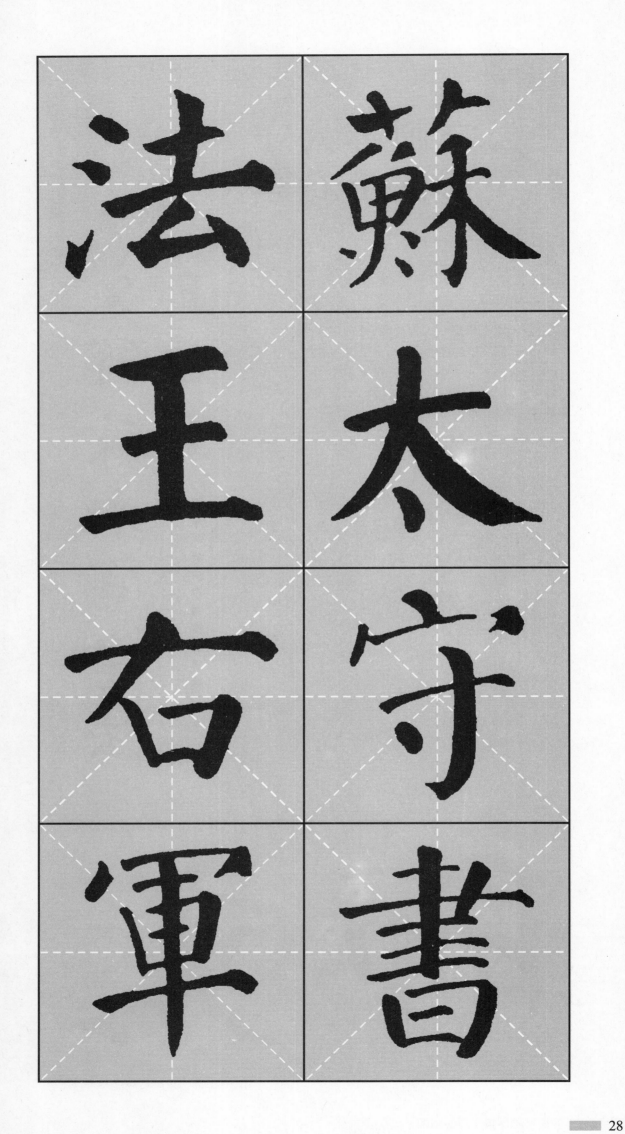

法 蘇
王 太
右 守
軍 書

23 新风开盛世
春色壮神州

　　17. 长卷：长卷也叫手卷，是一种比横幅长数倍的格式，其纸幅还可根据内容的需要而延伸。长卷既可用纸张书写，也可用绢帛；可以放置在书案上欣赏，也可随时展卷观赏。书写长卷，须注意前后笔调一致，首尾气脉相连。

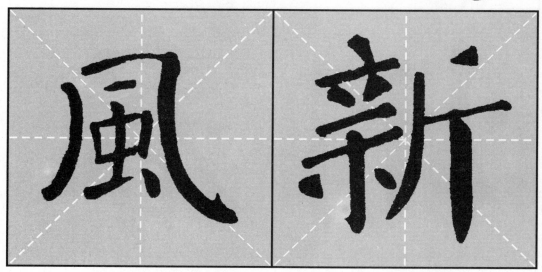

色　開

壯　盛

神　世

州　春

24 学所以为道
文所以为理

18. 条幅：条幅也称直幅或立轴，是长条形的单幅，其字幅格式决定书写内容。条幅内容大都选取一首律诗或一段古文。一般把四尺宣或五尺宣对开，以书写中等大小字体为宜。楷书条幅中一般字的行距宽于字距，也就是说，竖行上下之间字距较小，左右之间行距较宽。

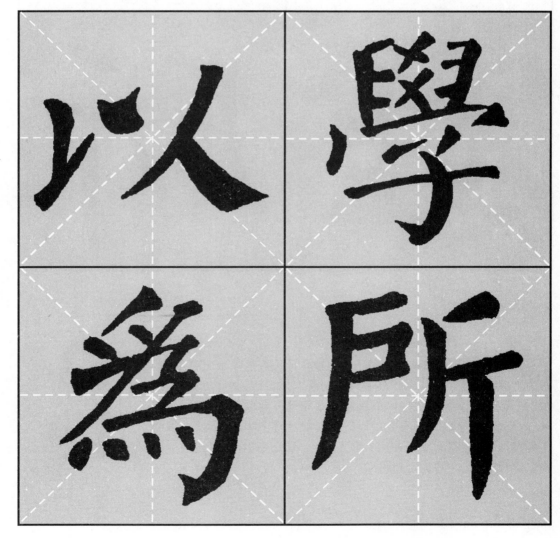

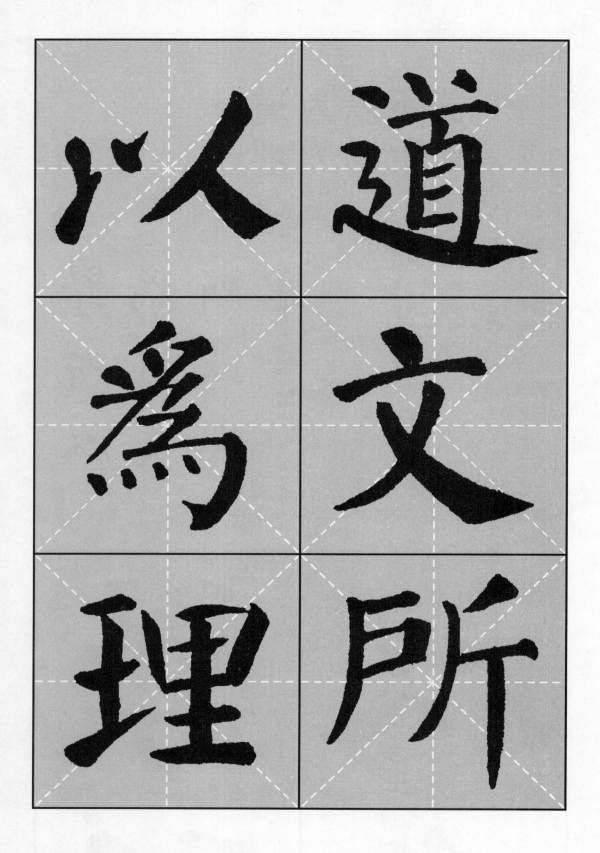

以道

人文

為所

理

19. 对联：又称楹联，应用广泛。书写对联将整张纸对开使用，右为上联，左为下联。内容多书写两句诗词或古诗，文辞工整对仗，左右字数均衡，书体端庄朴实，大小基本相等。对联除四字联、五字联、六字联、七字联外还有龙门对。龙门对适宜于字数多者，上下联各能写两行，上联的顺序是从右向左写，下联恰好相反，里行的下方皆留空位落款，左右均匀对称。

㉕ 于书无所不读
凡物皆有可观

20. 瓦当纸：对联是中国书法的一种传统表现形式。书写对联时除了可以用普通的白色宣纸以外，还有一种专门用纸，我们通常称之为瓦当纸。瓦当纸也分为七言纸和五言纸，书写时可根据需要选择。用瓦当纸书写对联，可以使作品的内涵更加丰富。

於書無
所不讀
凡物皆
有可觀

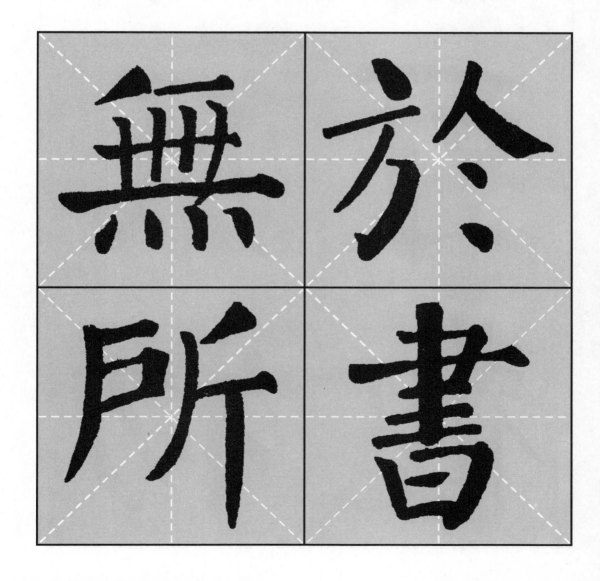

不讀

皆有可觀

凡物

㉖ 以文会友天下士
见贤思齐四海心

21. 春联：春联是对联中的一种体裁，有四字联、五字联、六字联、七字联，一般用红纸书写。书写春联时要根据联条的长短酌定字数。

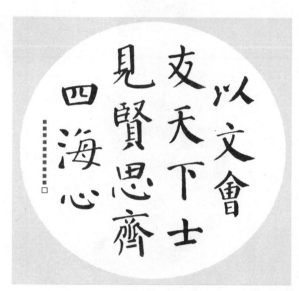

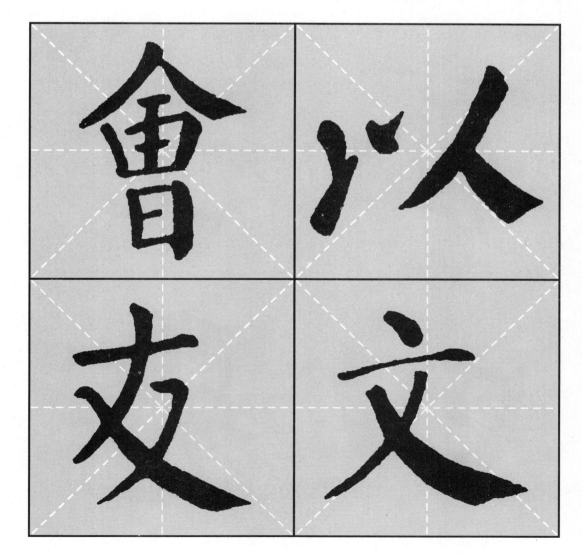

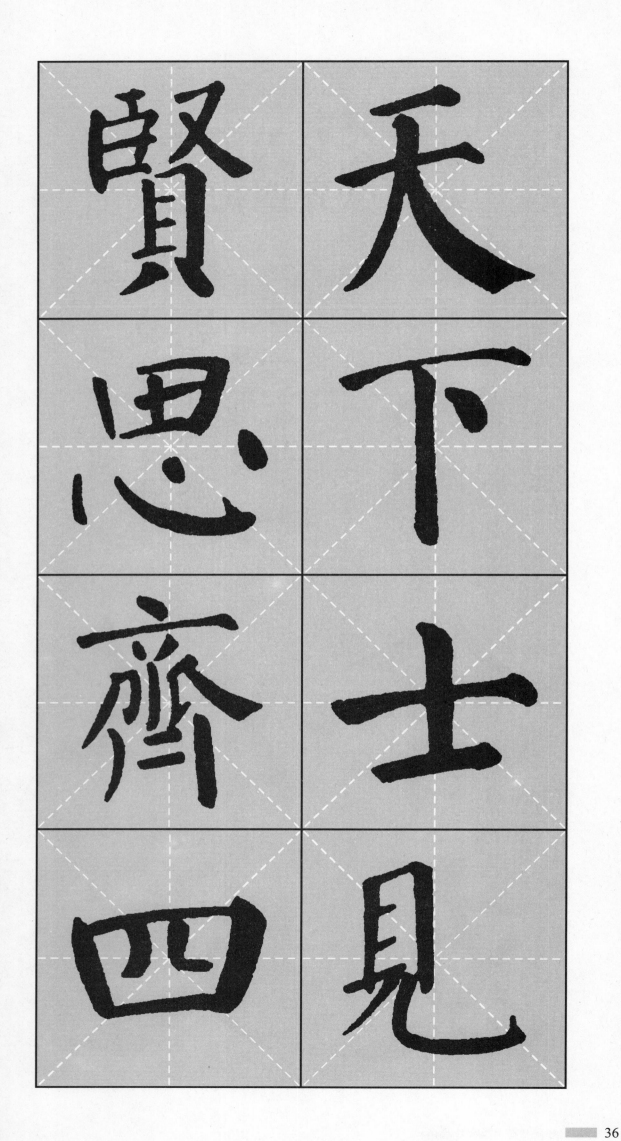

天下士見

賢思齊四

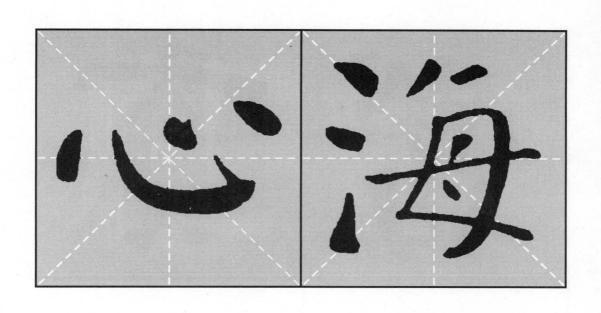

㉗ 百世岁月当代好
万里江山今朝新

22. 落款位置：落款位置没有固定格式，也无绝对规矩，它是与正文互为关联的。落款的内容视情形可长可短，但字体与正文相较不能大小悬殊，宜比例相称。

萬里江山今朝新

百世歲月當代好

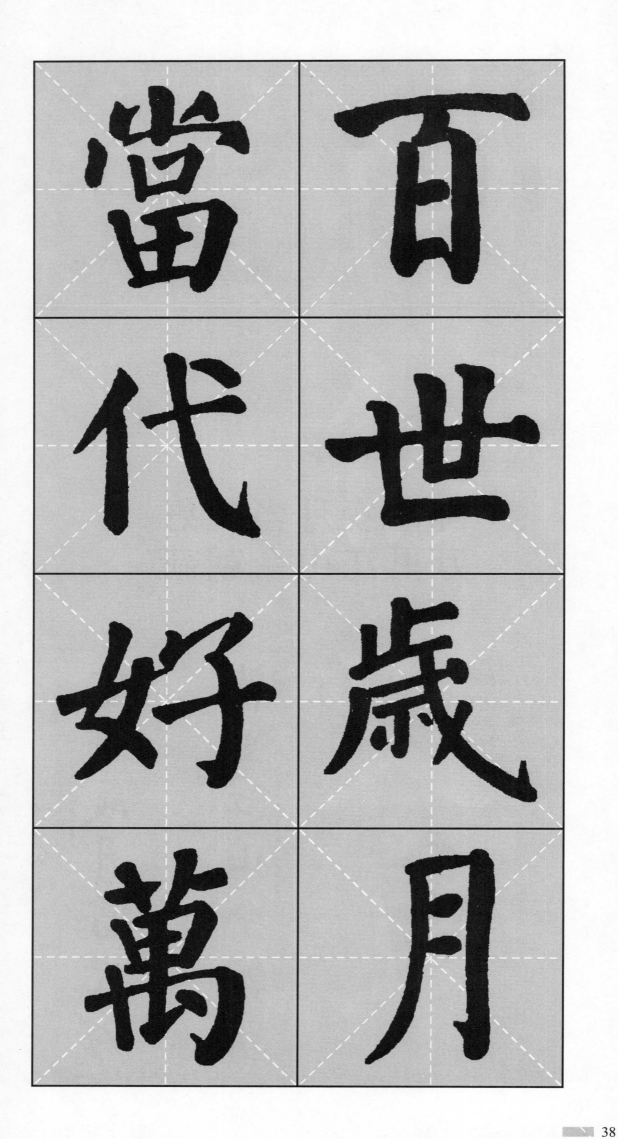

當 百

代 世

好 歲

萬 月

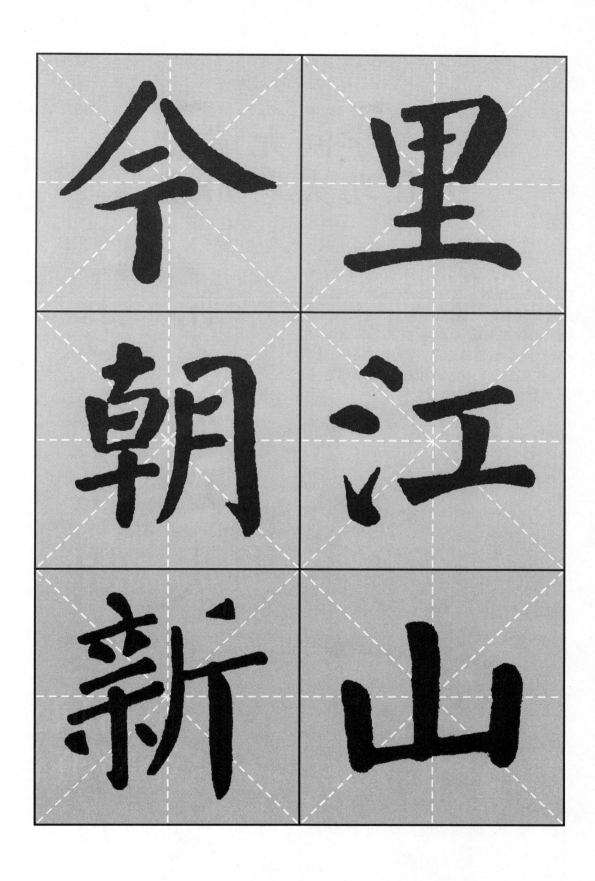

23. 乱石铺路法：乱石铺路法指的是一种落款的形式，通常在书写一字或二字的榜书时用。作品正文写完以后，若纸的下半部分留有大块空白，即以落款来补白。通常落款字数较多，分为五六行或者更多行书写，字的大小、高低可以不同，像乱石铺地的样子，因而称之为乱石铺路法。

㉘ 古人学问无遗力 少壮功夫老始成

24. 题款字体:题款所用的字体按照传统惯例,原则上遵守"今不越古"、"动不越静"的规矩。一般来说,如以大小篆为正文者,落款就用隶书、章草书写;如以隶书、魏碑为正文者,落款就用行楷、草书书写;如以楷书为正文者,落款就用行书、楷书书写,即"文古款今"、"文正款活"。

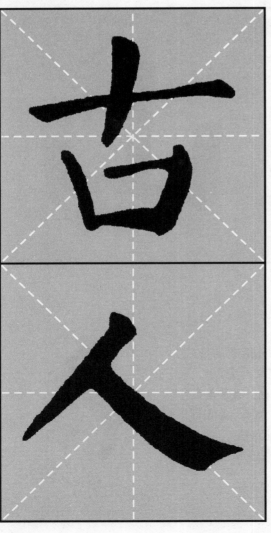

古人學問無遺力
少壯功夫老始成

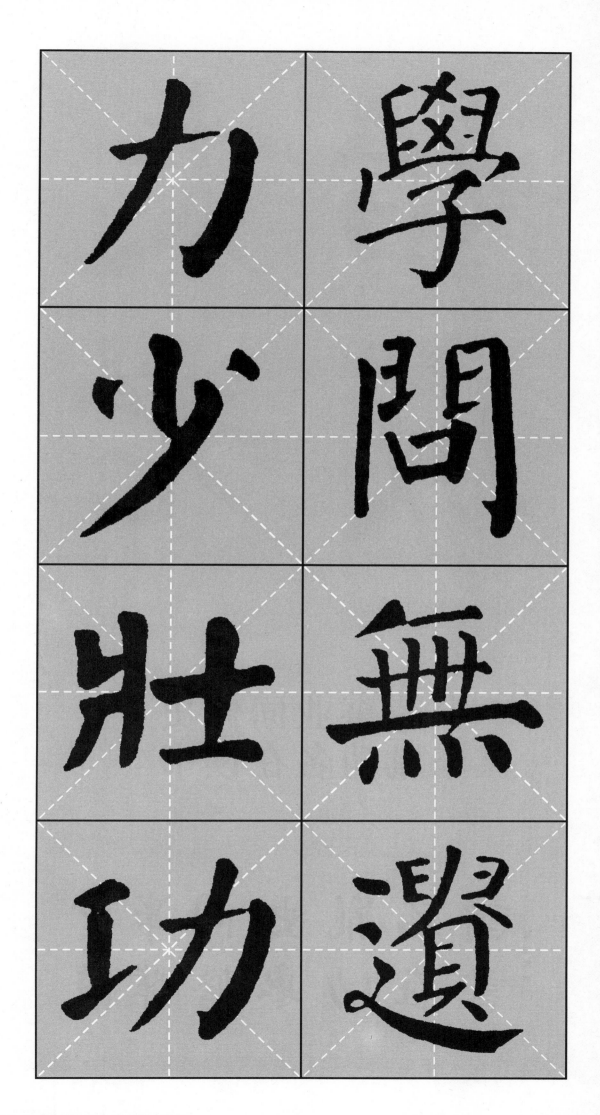

颜真卿楷书集字作品精粹

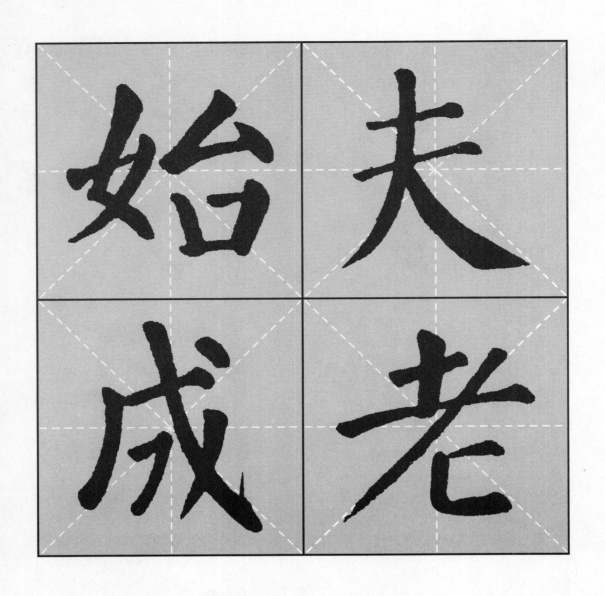

㉙ 少陵事业同修史
车胤功名在读书

读名胤史同事少
书在功车修业陵

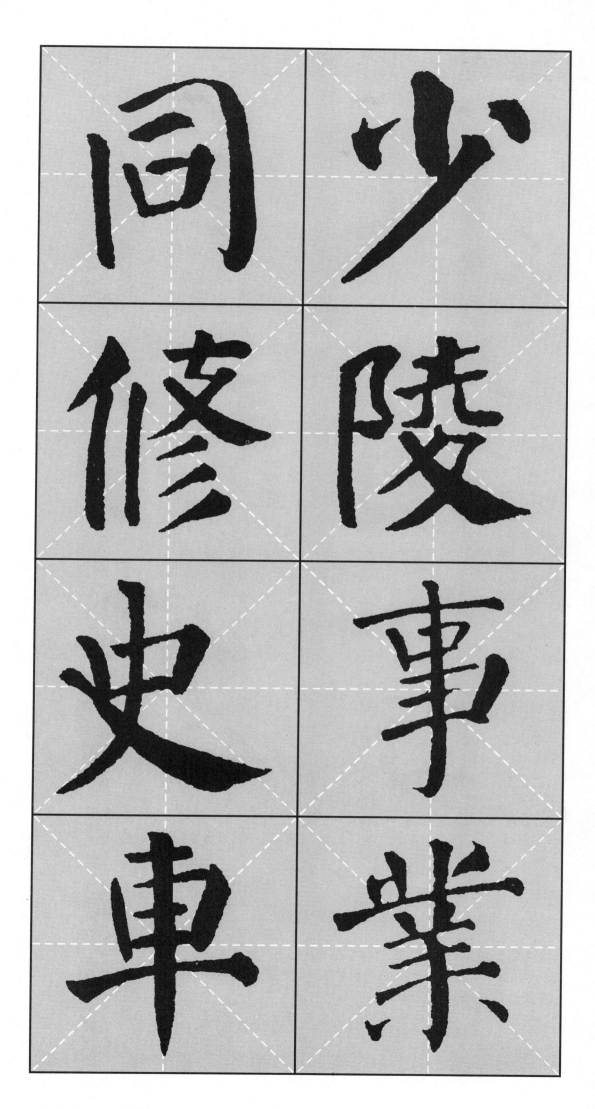

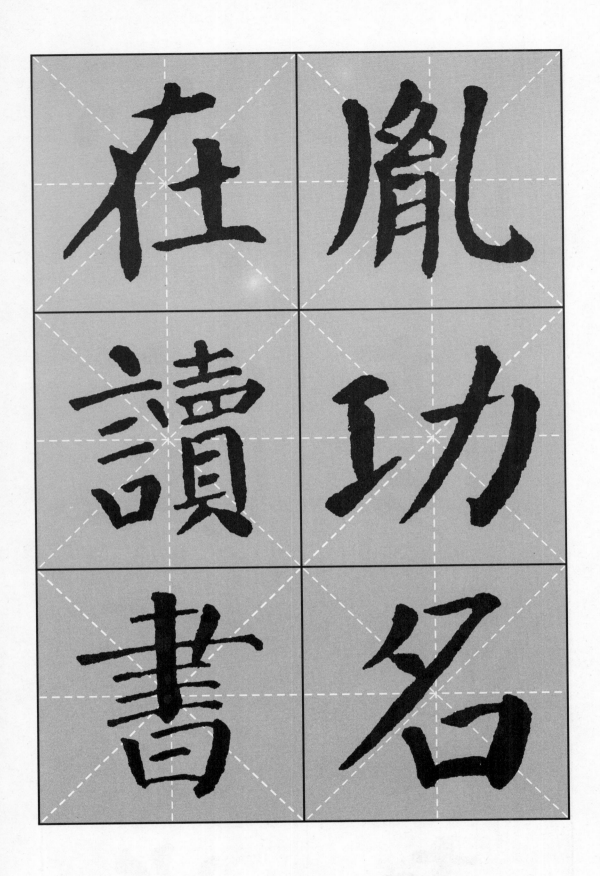

在胤
讀功
書名

25. 双款：款式不仅有单双之分，也有上下之别。双款，就是在右上位置书写赠送对象，在左下位置题写书写者的名字等内容。如系对联，则须将上款写在右联的右上方，下款落在左联的左下方，以示礼貌谦逊。

㉚ 开辟词风天马远
修行人品醴泉清

26. 双款内容：双款内容是颇有讲究的，须合乎身份与辈分。对于熟人、朋友或同事，一般在上联中可用"××正"、"××嘱"、"××雅正"等；对于长辈、领导、尊敬的人，应用敬语，如"××教正"、"××鉴正"、"××指正"、"××大雅"等；对于书法界中的行家，可以视情况称呼为"方家"、"法家"等。下款内容一般包括作者的姓名、字号、书写时间地点以及一些与书写有关的其他内容。

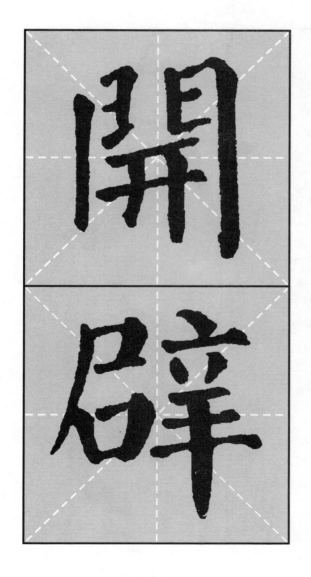

開辟詞風天馬遠
行人品醴泉清修

遠修行人

詞風天馬

㉛ 崇贤敬德万世业
大公至正千秋名

27. 穷款：在作品所余空白非常有限的情况下，可以使用穷款。所谓穷款，就是指落款内容只有作者姓名或字号，甚至有时只钤盖一枚姓名章而没有题字。

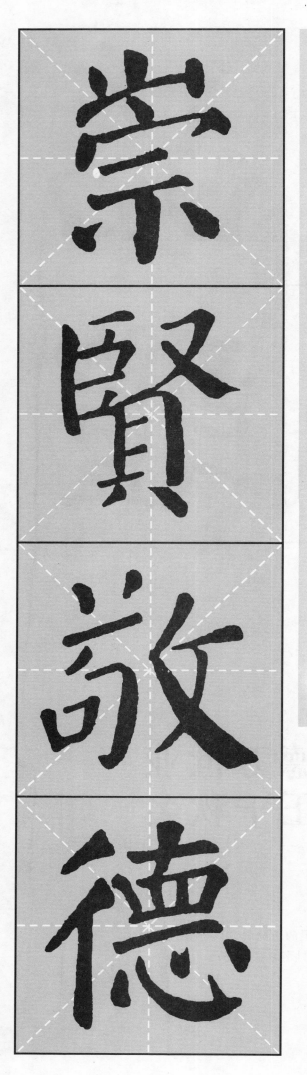

崇賢敬德萬世業

大公至正千秋名

28. 印章使用：印章在使用过程中一定要与题款字体大小匹配，印不宜与款字相等或小于款字，而应略大于款字。同时，印章不能盖得过多，应求"惜红如金"。由于红印在黑白当中异常触目，如用得恰当，能使作品锦上添花，倘若滥竽充数，就会变成画蛇添足。一般一件作品中，可以在右上角钤盖一枚圆形、椭圆形或长方形的起首章，其内容可以是成语、诗句、纪年或图案印等；左边在落款结束后，离款字约一颗印章的距离处钤姓名印，可钤盖一朱一白两枚印章，两印之间亦要相隔一印之距。

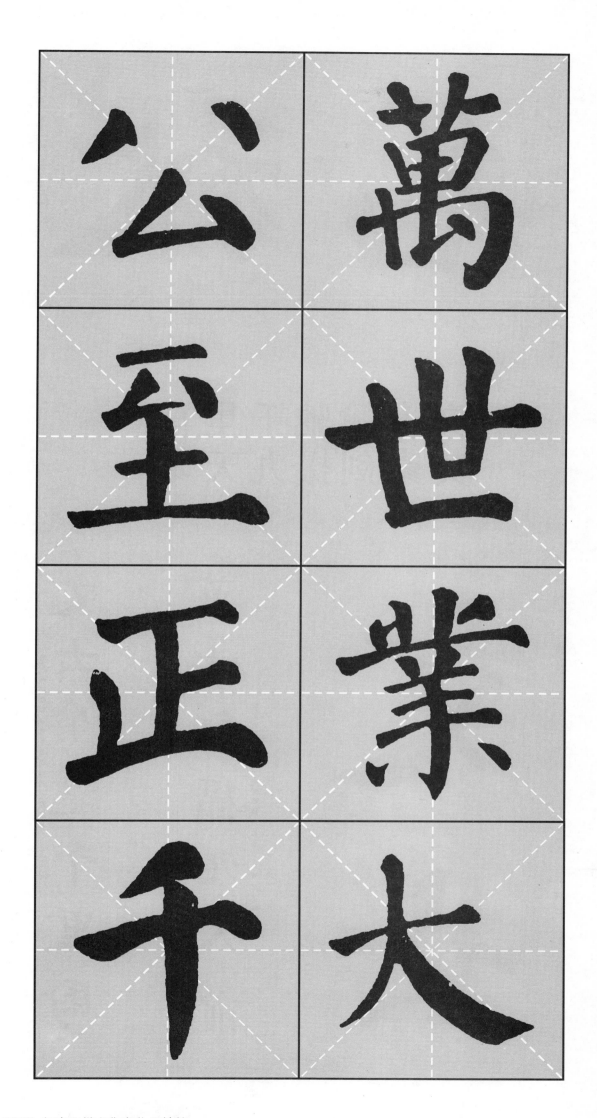

32 文士翰驰千里马
英豪剑摄九天龙

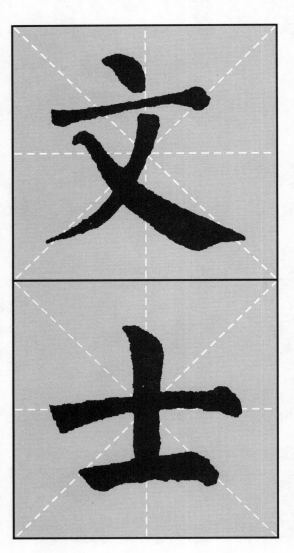

文士翰驰千里马

英豪剑摄九天龙

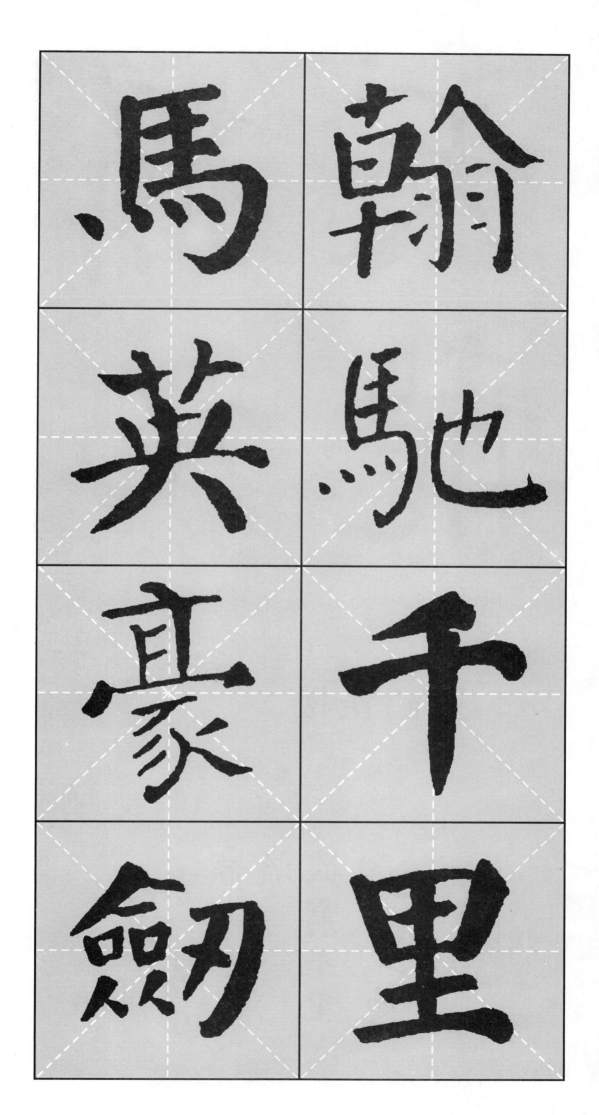

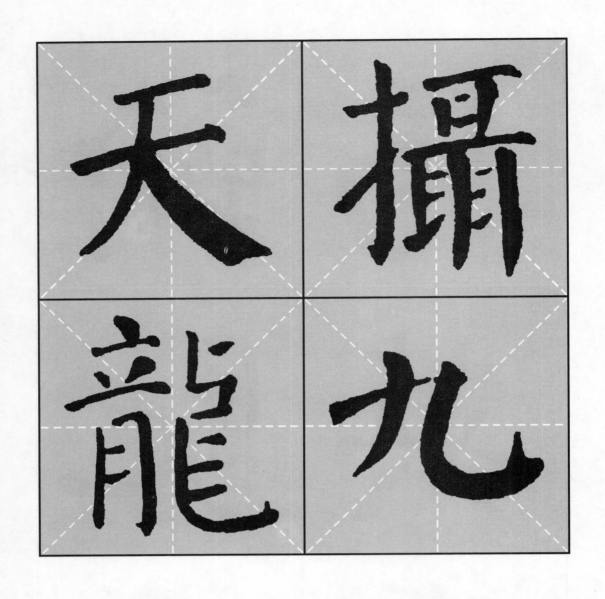

33 登鹳雀楼

白日依山尽,黄河入海流。欲穷千里目,更上一层楼。

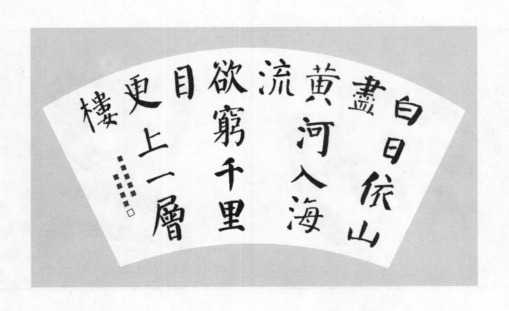

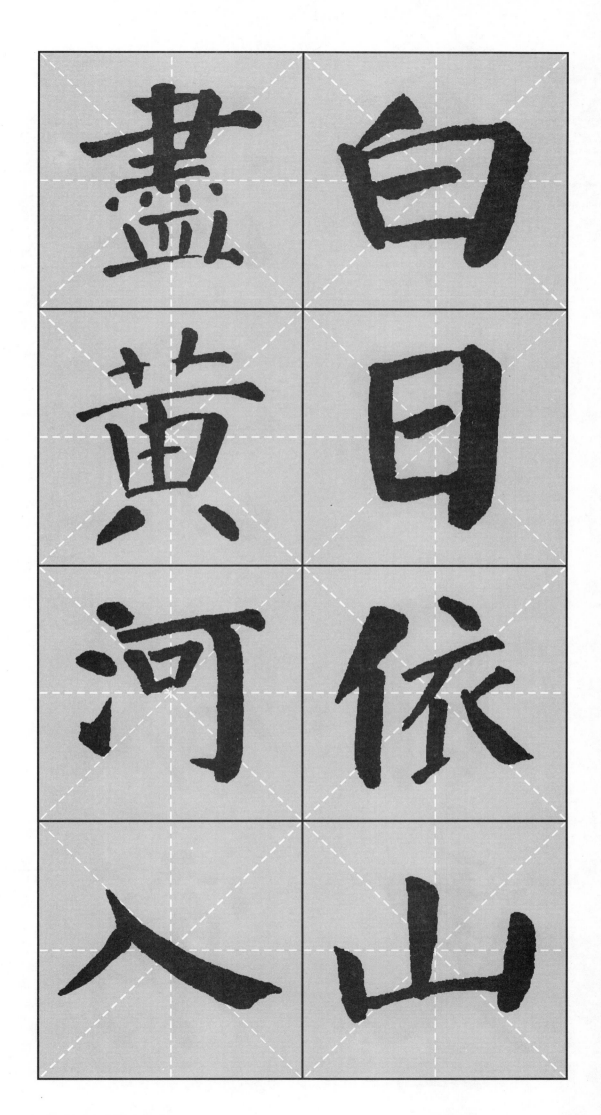

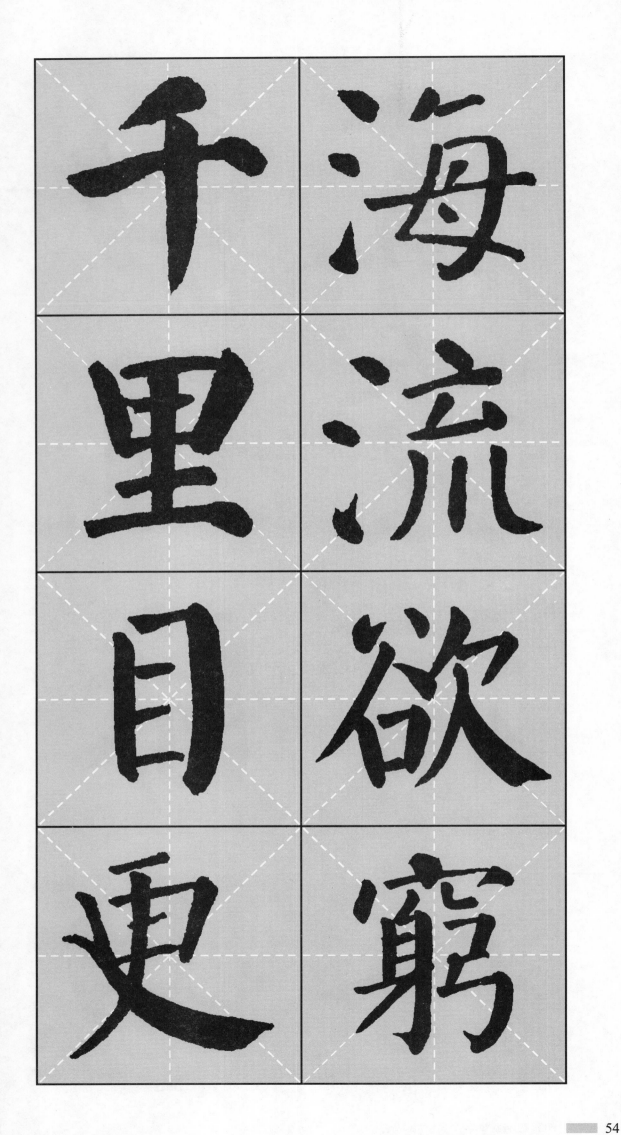

千海

里流

目欲

更竊

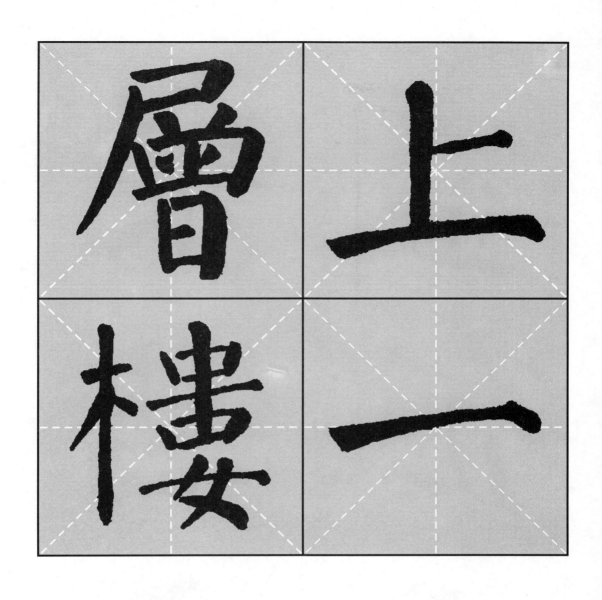

層上
樓一

34 独坐敬亭山

众鸟高飞尽,孤云独去闲。相看两不厌,只有敬亭山。

祇相孤眾
有看雲鳥
敬兩獨髙
亭不去飛
山厭閒盡

盡 衆

狐 鳥

雲 萬

獨 飛

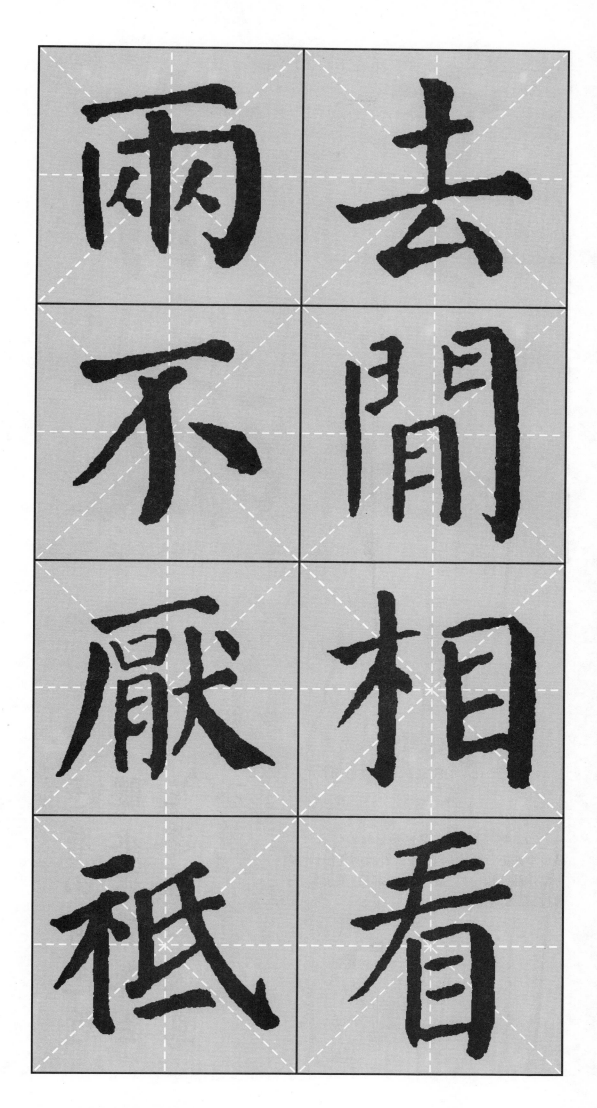

両去

不聞

厭相

祇看

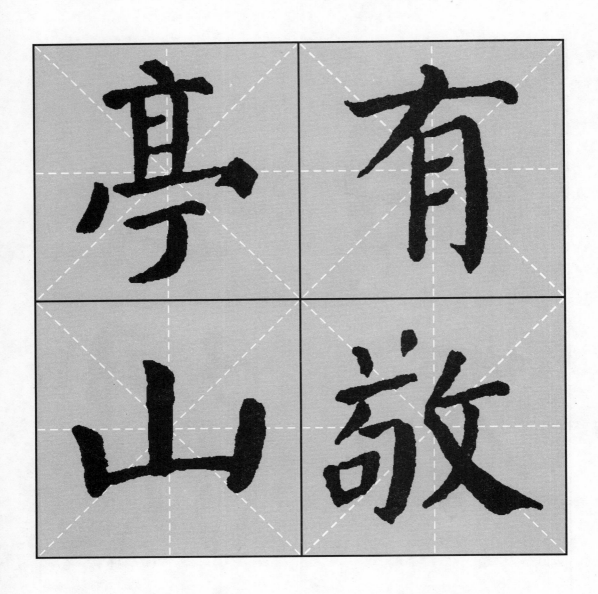

㉟ 画

远看山有色，近听水无声。
春去花还在，人来鸟不惊。

29. 姓名章：姓名章主要是起着作者对作品负责并进行疏密调节、虚实补救的作用，一般一幅作品使用一枚。若为补白起见，可用朱、白两枚，互为变化。

遠看山有色近
聽水無聲春去
花還在人來鳥
不驚

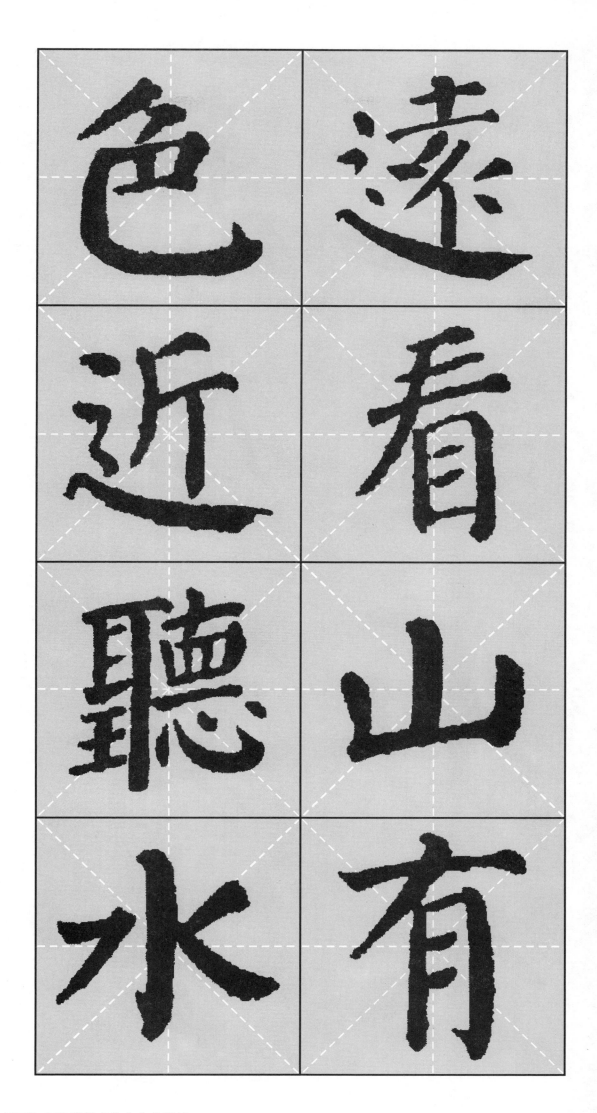

颜真卿楷书集字作品精粹

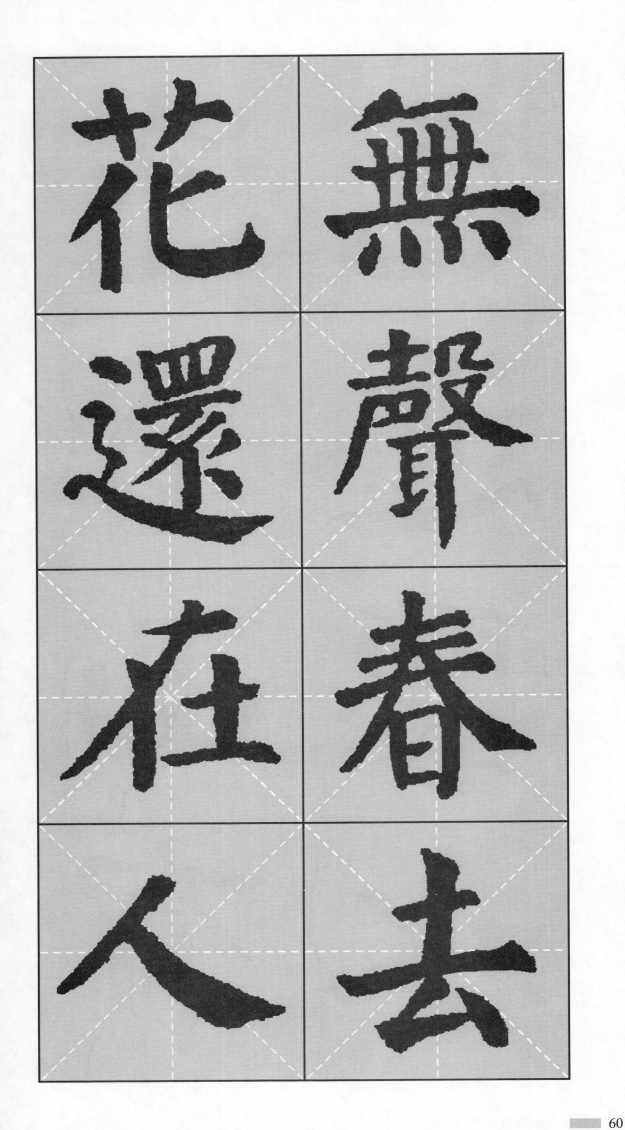

花無

還聲

在春

人去

36 鸟鸣涧

人闲桂花落，夜静春山空。月出惊山鸟，时鸣春涧中。

人間桂花
落夜静春
山空月出
驚山鳥時
鳴春澗中

落人

夜間

靜桂

春花

37 秋夜寄丘员外

怀君属秋夜,散步咏凉天。
空山松子落,幽人应未眠。

30. 闲章:闲章主要起着衬托、点缀和平衡轻重
的作用。其内容通常采用警句、名人格言、景观成
语、幽默佳话等。闲章的内容不仅与正文有着内在
的联系,而且往往能体现出书家的思想情怀。

懐君屬秋夜散步詠涼
天空山松子落幽人應
未眠

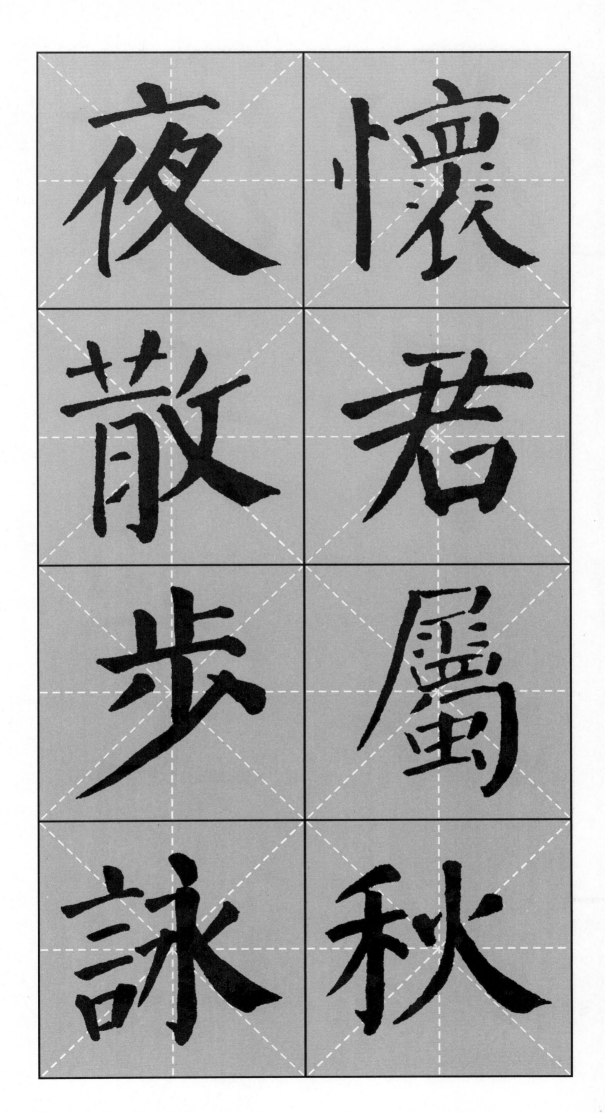

夜懷
散君
步屬
詠秋

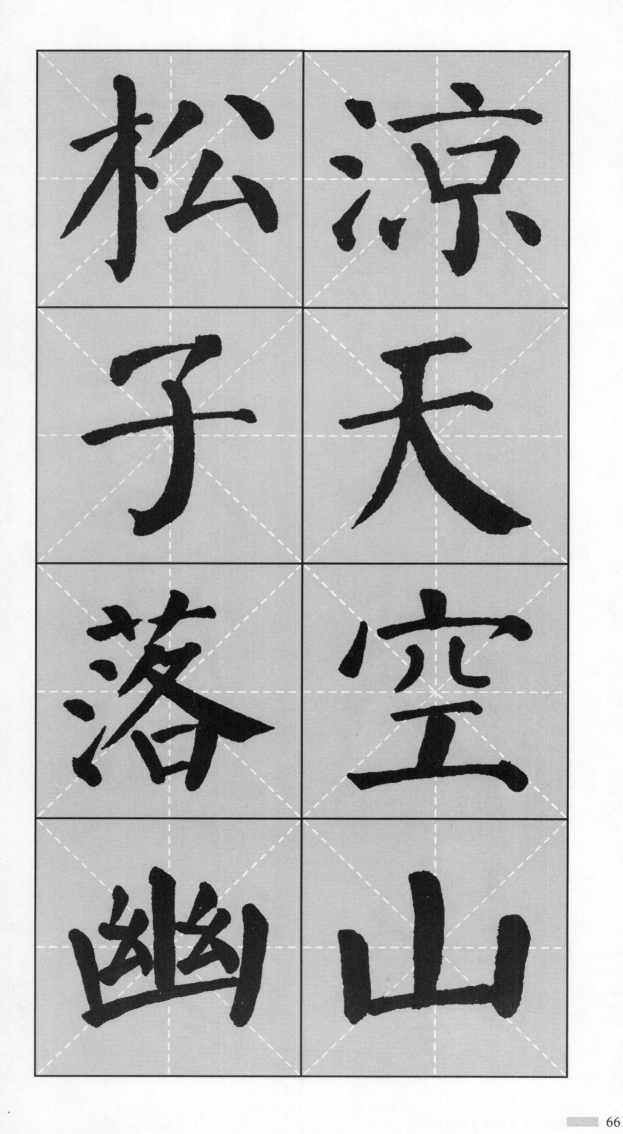

松凉
子天
落空
幽山

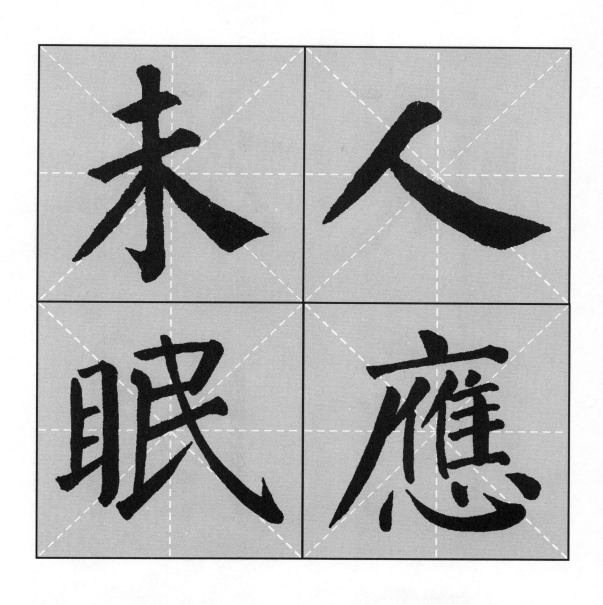

38 塞下曲

林暗草惊风，
将军夜引弓。
平明寻白羽，
没在石棱中。

31. 起首章：起首章多为长方形、椭圆形，内容为警句、雅语等，盖在起头的第一与第二字中间右侧，补于空当间。

林闇草驚風
將軍夜引弓
平明尋白羽
沒在石棱中

風林

將闇

軍草

夜驚

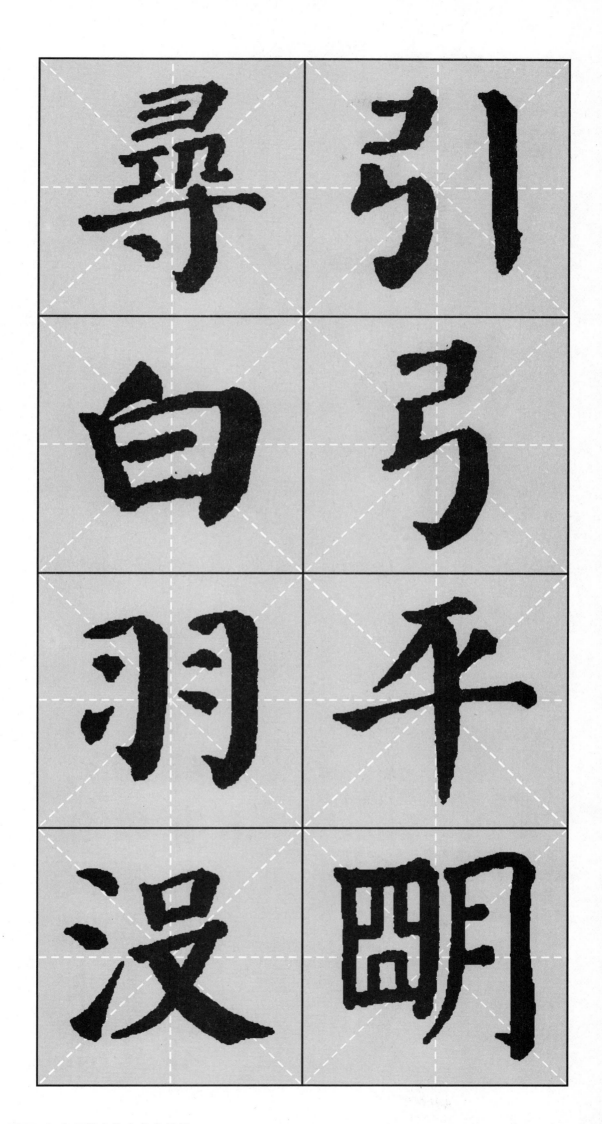

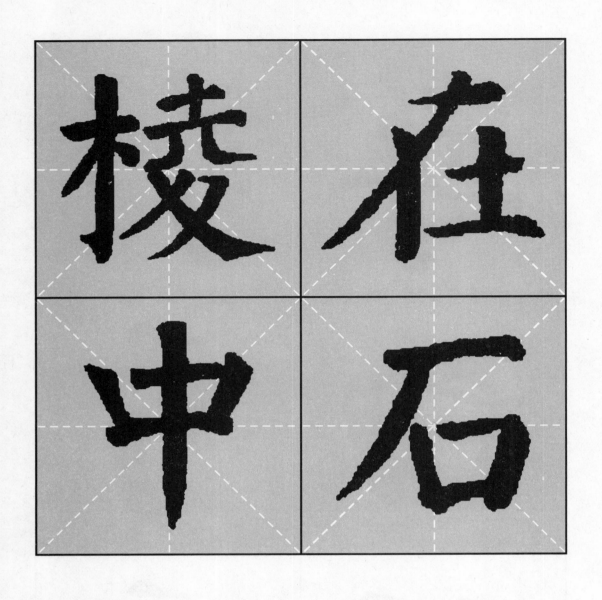

㊲ 杂诗

君自故乡来，应知故乡事。
来日绮窗前，寒梅著花未。

32. 压角章：压角章多为刻有斋馆名或籍贯地的方形章，盖在左下角，表示压角、镇边不漂浮的意思。与起首章遥相呼应，起着适当平衡的作用。

君自故乡来应
知故乡事来日
绮窗前寒梅著
花未

來 君

應 自

知 故

故 鄉

綺鄉

窗事

前來

寒日

④⓪ 竹里馆

独坐幽篁里，弹琴复长啸。深林人不知，明月来相照。

相明人嘯琴篁獨
照月不深復裏坐
来知林長彈幽

襄　獨

彈　坐

琴　幽

復　篁

㊶ 送 别

山中相送罢,日暮掩柴扉。
春草年年绿,王孙归不归。

33. 盖章注意事项:(1) 一幅作品用印之后,即表示全盘结束,不能像签发文件那样,再补写上时间地点等字句;(2) 落款名章及其他闲章,不能像更正图章那样,盖在书写的字上;(3) 要用篆书印章,不能以隶书或者楷书的印章来代替;(4) 要用书画印泥,不能用会计的红印油,以免作品渗透浮油。

绿王孙归不归⋮□
掩柴扉春草秊秊
山中相送罢日暮

罷　山

曰　中

暮　相

掩　送

㊷ 望天门山

天门中断楚江开，碧水东流至此回。
两岸青山相对出，孤帆一片日边来。

34. 章法：章法就是对一幅书法作品进行全篇的安排，又称作大布白或篇章结构，是书法艺术的重要组成部分。对于一幅作品的艺术要求，不仅需要把每个单字写好，而且应当把众多的字结合成完整的篇章。无论字与字间、行与行间，以至天头地脚、题款用印，都须作一番总体设计，合理布局。

天門中斷楚
江開碧水東流
至此回兩岸青
山相對出孤帆
一片日邊來

此水東

面流

兩

岸至

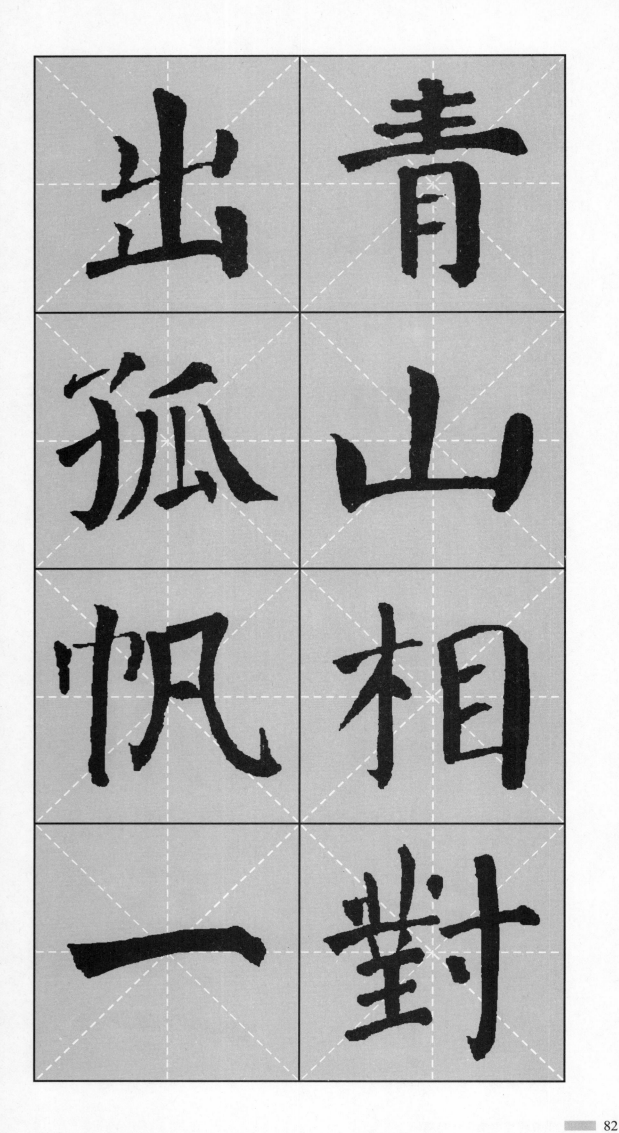

青山相對出

孤帆一

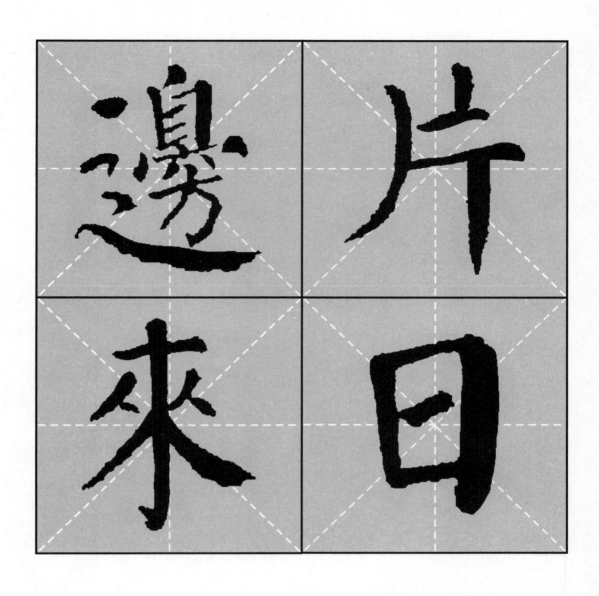

43 早发白帝城

朝辞白帝彩云间,千里江陵一日还。
两岸猿声啼不住,轻舟已过万重山。

35. 首字领篇:作品开笔的第一字,是由谋篇布局决定的,起着排头兵式的管带作用,其笔调轻重、结构大小及体势意态,引导着后面的一行字,进而牵涉到数行字,意义重大。也就是说,第一行字的大小,一般不超过首字范围,无论欹侧歪斜,都要以首字的中心线为准,第二、第三行都以首行为标尺。

朝辭白帝彩雲
間千里江陵一
日還兩岸猿聲
啼不住輕舟已
過萬重山

彩 朝

雲 辭

聞 白

千 帝

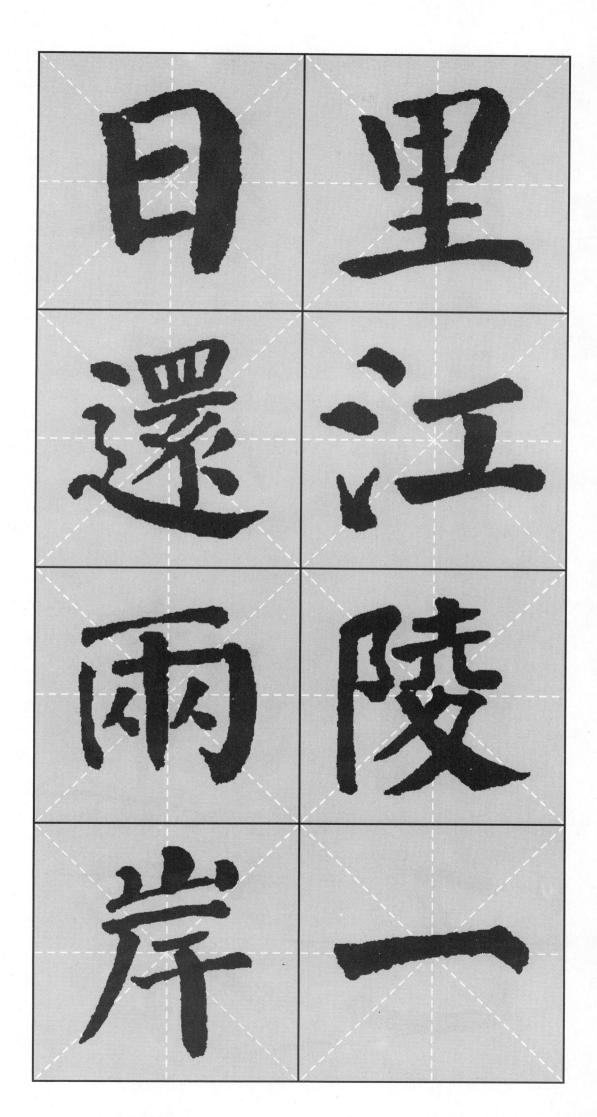

日里

還江

兩陵

岸一

住猿

輕聲

舟啼

己不

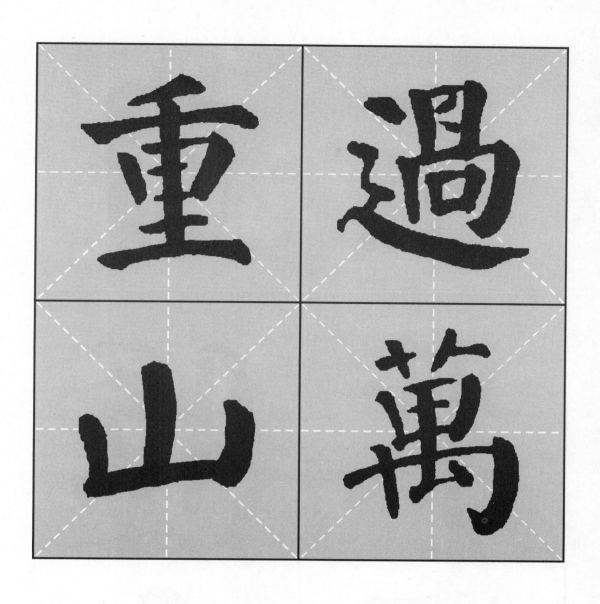

④ 望庐山瀑布

日照香炉生紫烟，
遥看瀑布挂前川。
飞流直下三千尺，
疑是银河落九天。

36. 布白守黑：就一个字来说，点画着墨经过之处为黑，笔画之间的小空隙为白。而在整幅作品上，写字的地方为黑，空余的地方为白。一张完整的作品，首先必须在四周留出一定的空白，其次是正文与落款要各占合适的位置，既表现出整体的统一，避免散乱，又不彼此排挤，显得局促，使整幅作品雅致自然、落落大方，使人观赏起来感觉舒适明快。

日照香爐生紫煙
遥看瀑布挂前川
飛流直下三千尺
疑是銀河落九天

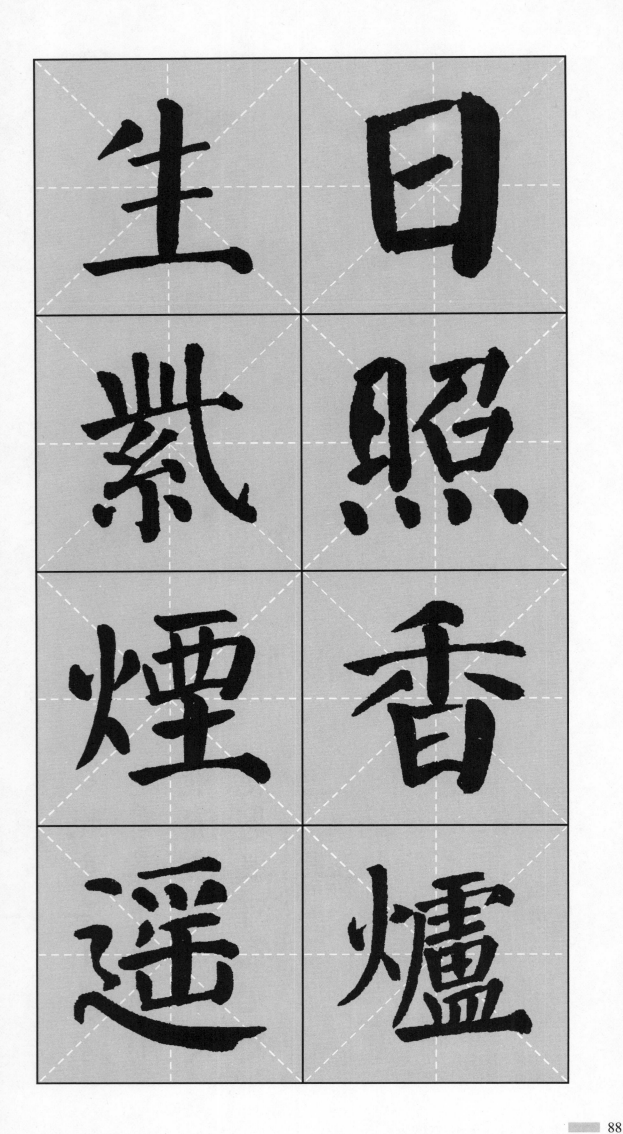

生紫煙遙

日照香爐

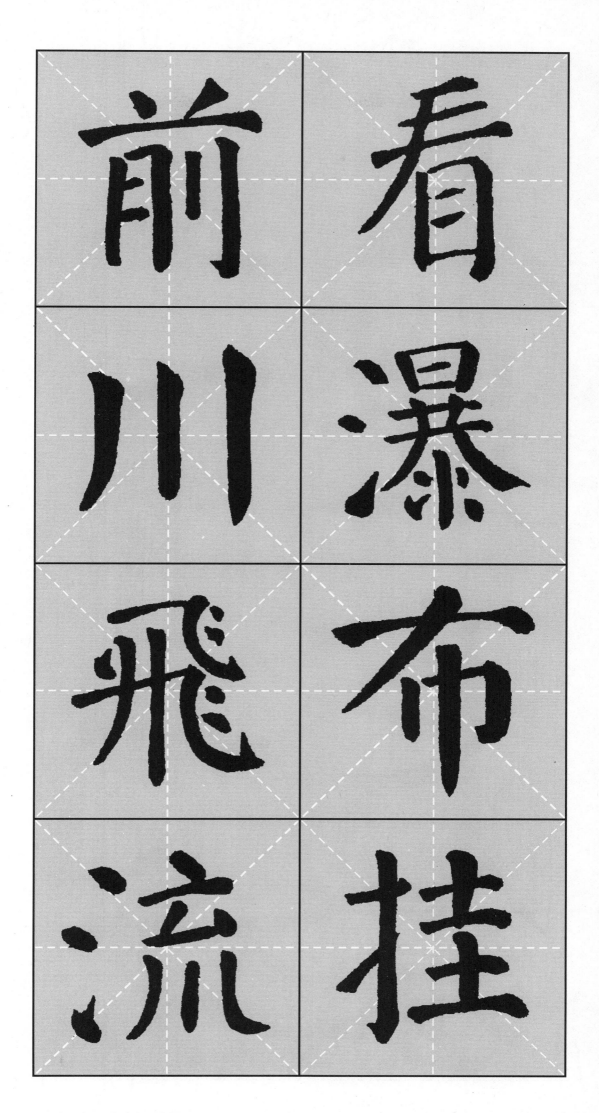

前看

川瀑

飛布

流挂

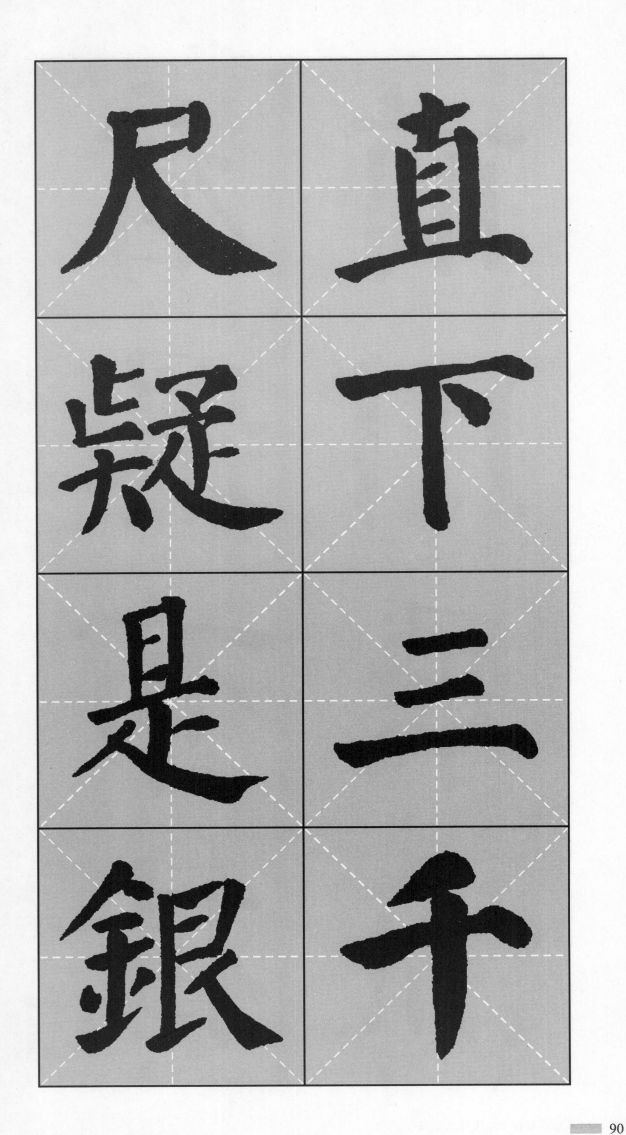

尺 直

疑 下

是 三

銀 千

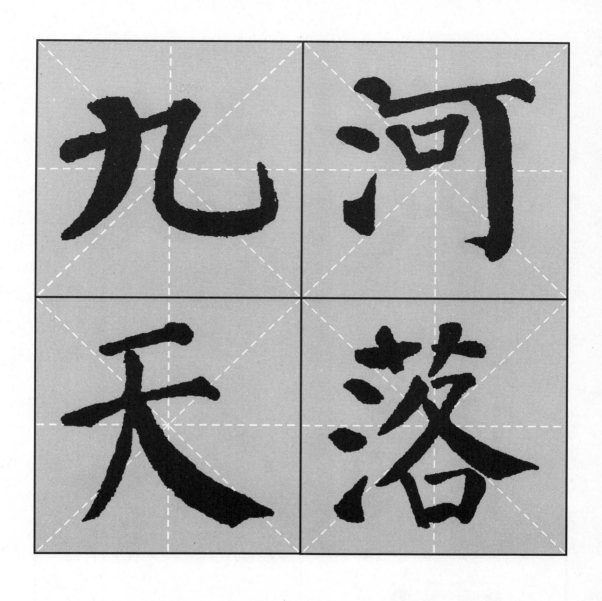

㊺ 送孟浩然之广陵

故人西辞黄鹤楼，烟花三月下扬州。
孤帆远影碧空尽，惟见长江天际流。

37. 向背顾盼、点画呼应：书写作品时凡左右相迎的字，称为相向，应注意既要舒展，又要回避，以互不侵犯为佳。点画讲究呼应，这是书法审美对结字的基本要求，如上一笔的收笔与下一笔的起笔之间，或上一部分与下一部分之间，都须笔断意连、气势贯通。

故人西辭
黄鶴樓煙花
三月下揚州
孤帆遠影碧
空盡惟見長
江天際流

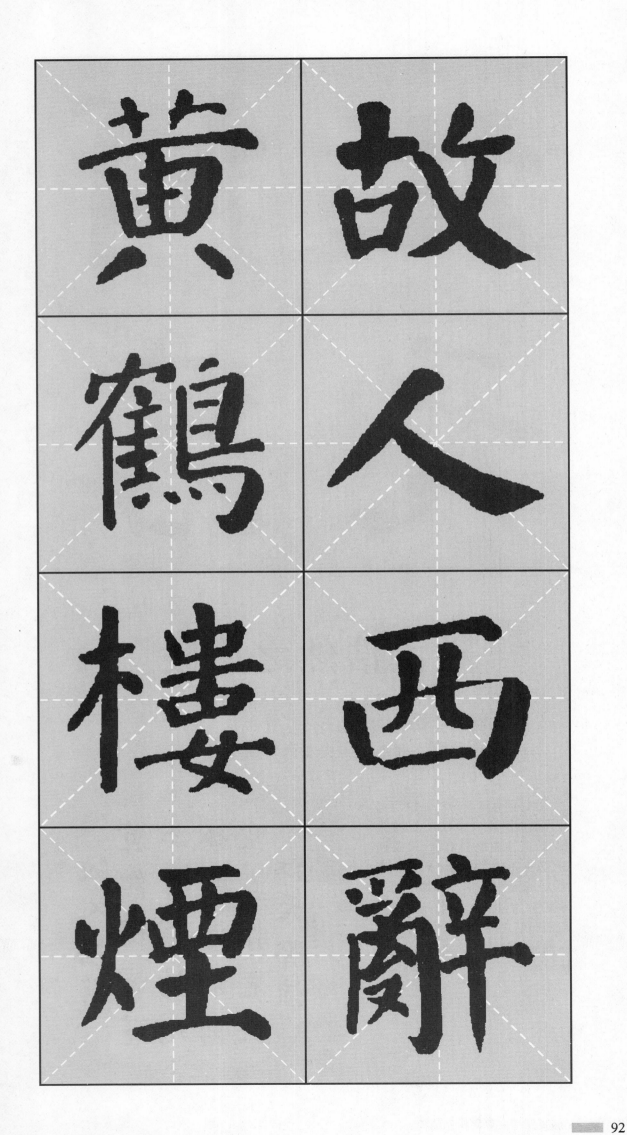

黄故

鶴人

樓西

煙辭

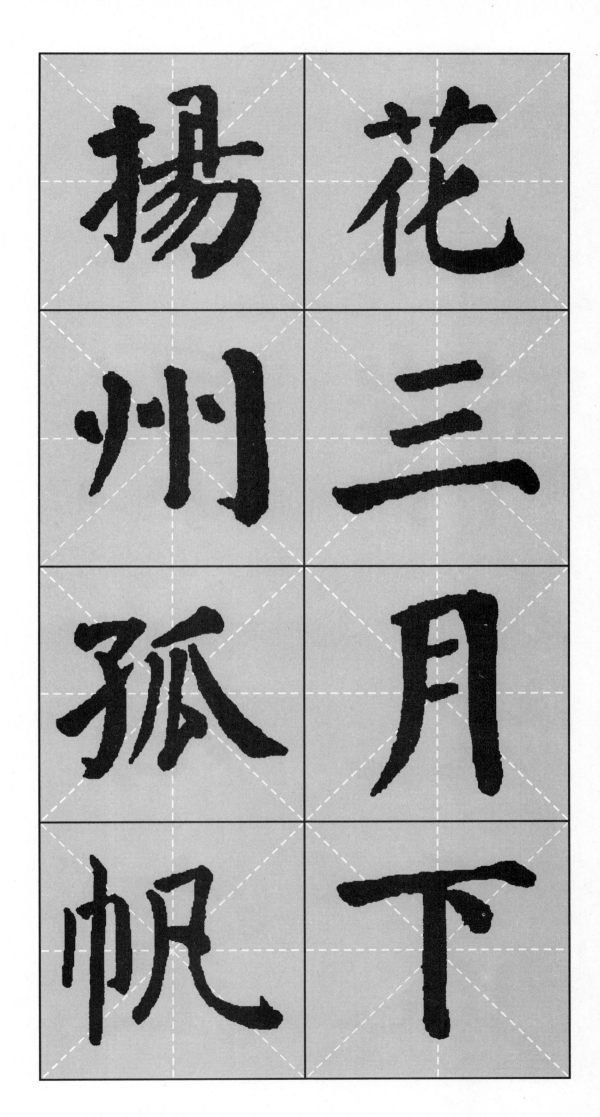

盡　遠

惟　影

見　碧

長　空

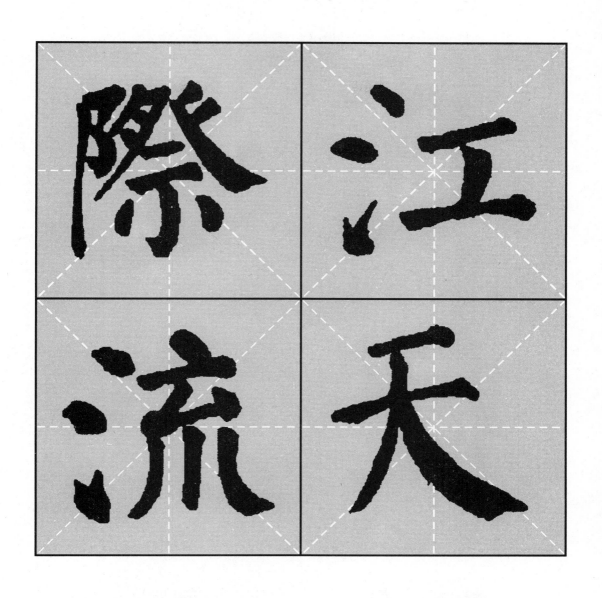

46 山 行

远上寒山石径斜，
白云生处有人家。
停车坐爱枫林晚，
霜叶红于二月花。

38. 兼合茂密、协调匀称：一幅作品在书写时要注意字形结构必须疏密匀称，宽窄肥瘦比例适当。笔画少的字，写得开展一些，笔画多的字，写得紧缩一些，才符合结构的平衡规律。否则，太疏则间架松散，太密则体势臃肿。

遠上寒山石徑斜
白雲生處有人家
停車坐愛楓林晚
霜葉紅于二月花

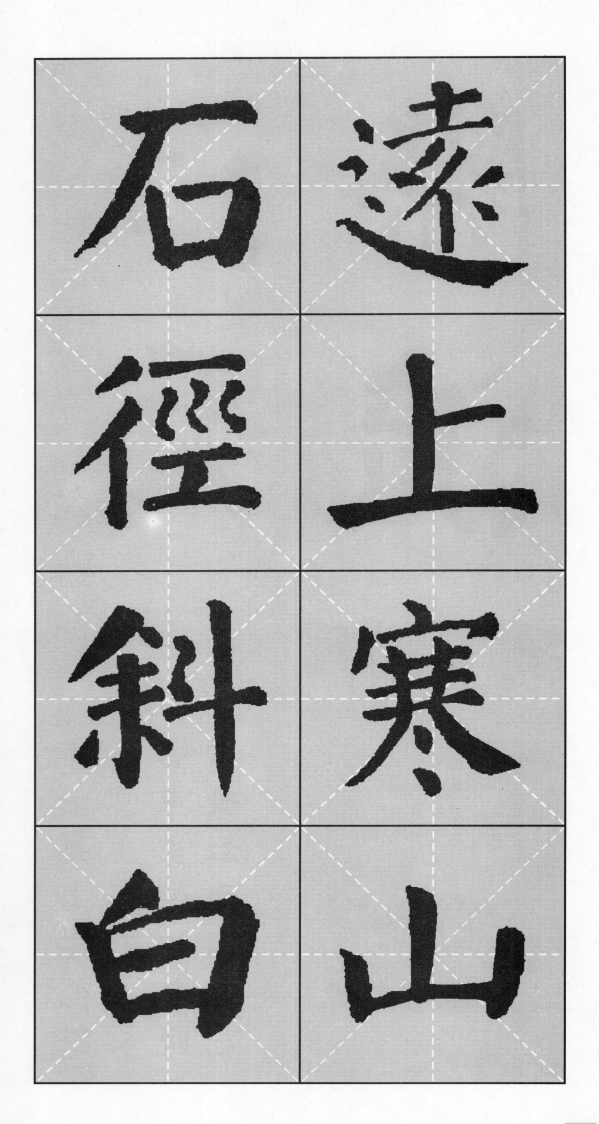

石 遠

徑 上

斜 寒

白 山

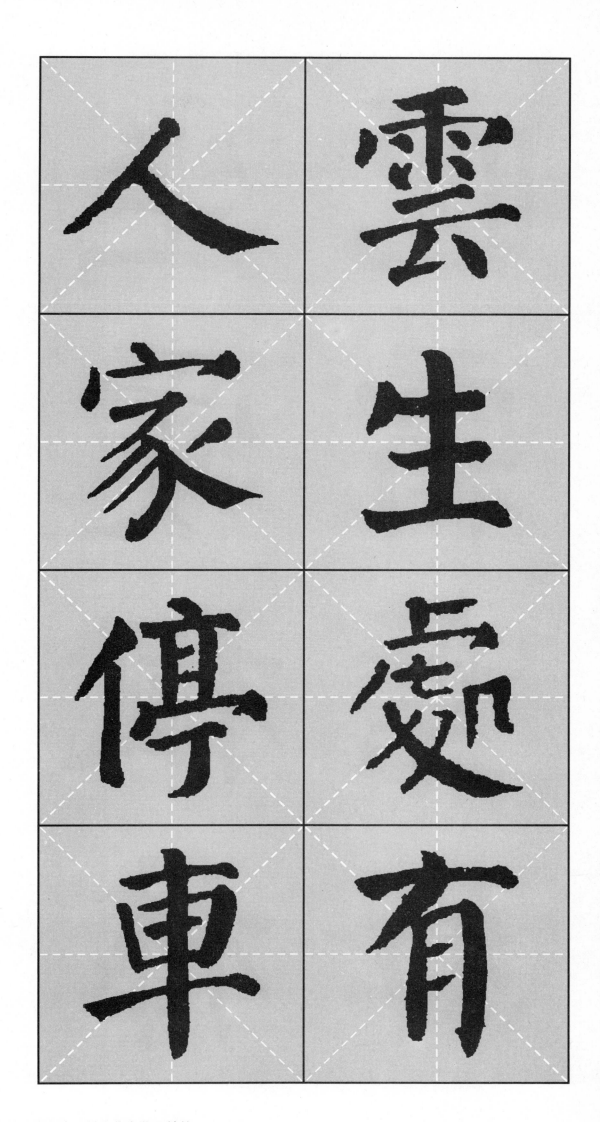

颜真卿楷书集字作品精粹

晚坐

霜愛

葉楓

紅林

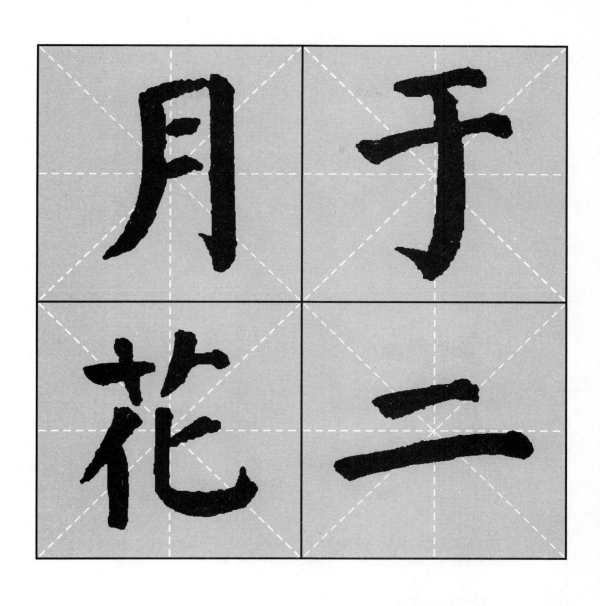

㊽ 寒 食

春城无处不飞花，寒食东风御柳斜。
日暮汉宫传蜡烛，轻烟散入五侯家。

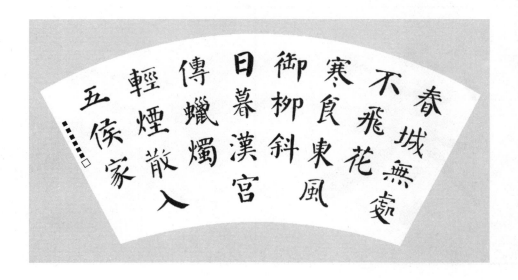

不 春

飛 城

花 無

寒 處

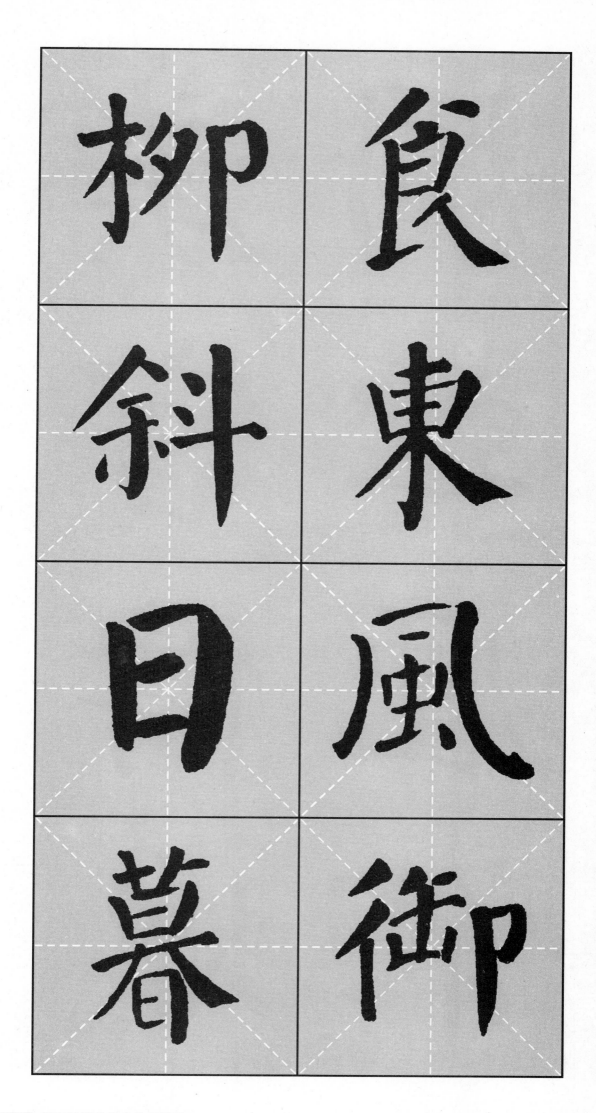

颜真卿楷书集字作品精粹

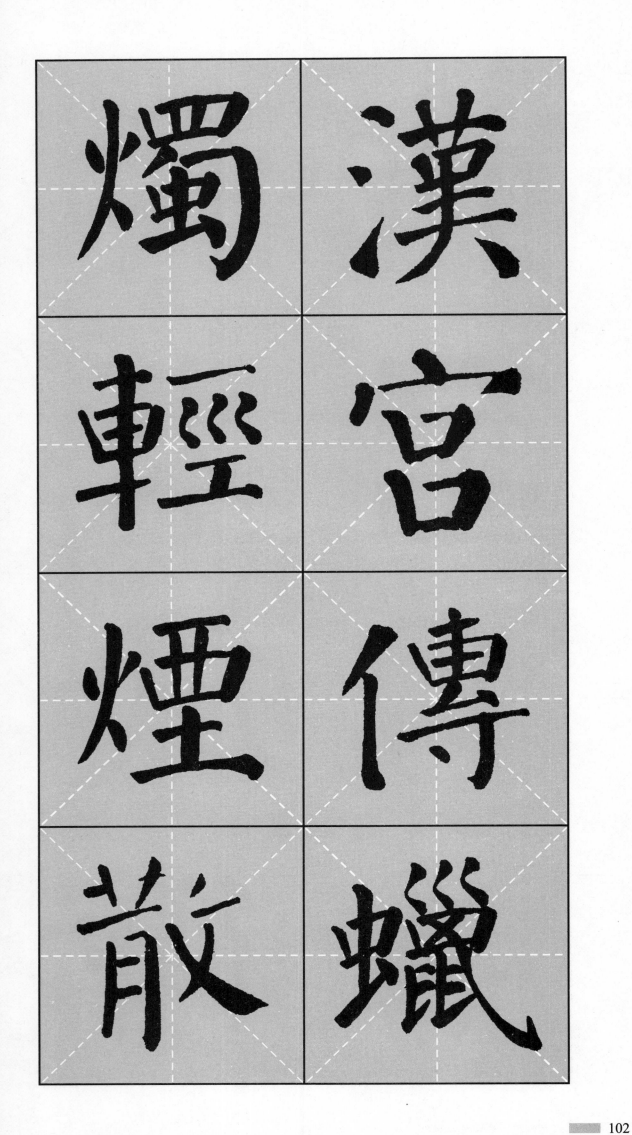

燭 漢

輕 宮

煙 傳

散 蠟

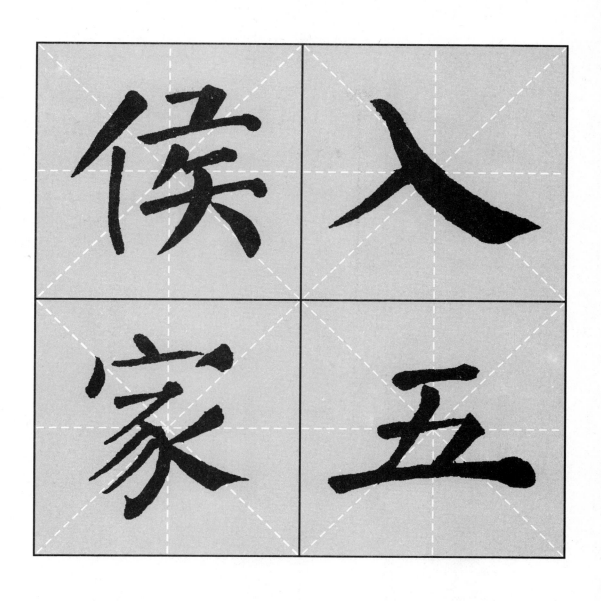

48 出塞

秦时明月汉时关,万里长征人未还。
但使龙城飞将在,不教胡马度阴山。

39. 补笔与救笔:书法创作中每一笔都要写得称心如意是不容易的,往往写着写着会出现"走神"之笔。遇到这种情况时,可在后几笔中随形就势地进行补救。补救时要注意取其形态之势,有时也可收到妙趣天成、意想不到的效果。

度　在　使　征　時　秦
陰　不　龍　人　關　時
山　教　城　未　萬　明
　　胡　飛　還　里　月
　　馬　將　但　長　漢

漢 秦

時 時

關 朙

萬 月

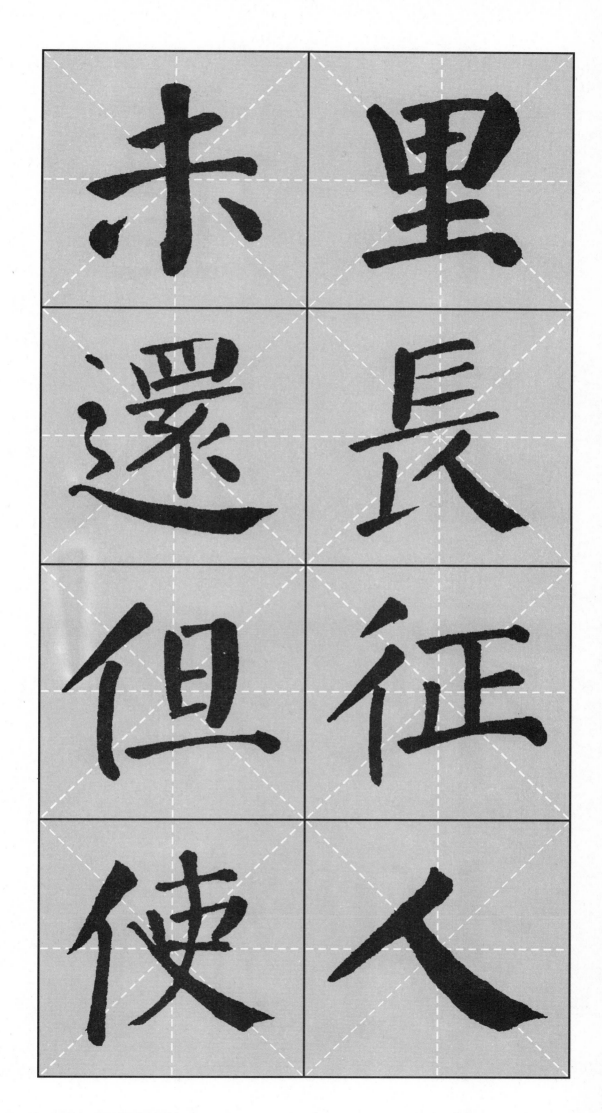

颜真卿楷书集字作品精粹

在 龍

不 城

教 飛

胡 將

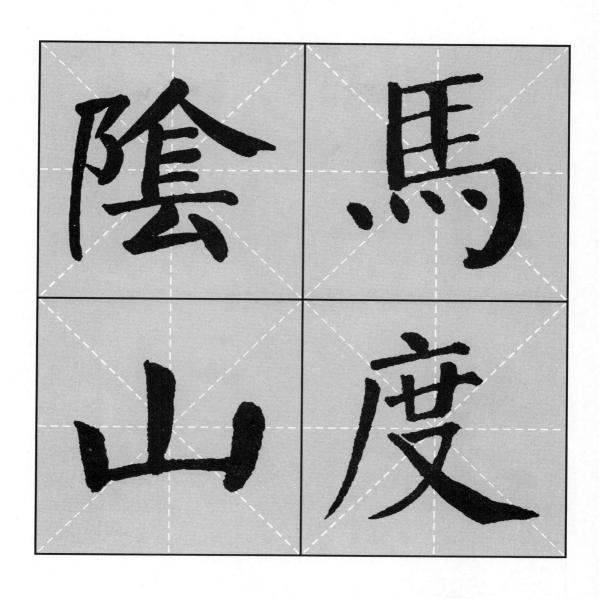

㊾ 春 望

国破山河在，城春草木深。
感时花溅泪，恨别鸟惊心。
烽火连三月，家书抵万金。
白头搔更短，浑欲不胜簪。

40. 书法创作六忌：一忌雷同，缺乏变化，如线条都一样粗细，走势都向一个方向，缺乏生机；二忌剑拔弩张，造作滞板，缺乏自然情趣；三忌肥胖臃肿，形似墨猪；四忌筋骨外露，枯燥乏味；五忌狂野放荡，不守法度；六忌非字非画，不伦不类，无法辨认。

國破山河在城春草木深
感時花濺淚恨別鳥驚心
烽火連三月家書抵萬金
白頭搔更短渾欲不勝簪

在 國

城 破

春 山

草 河

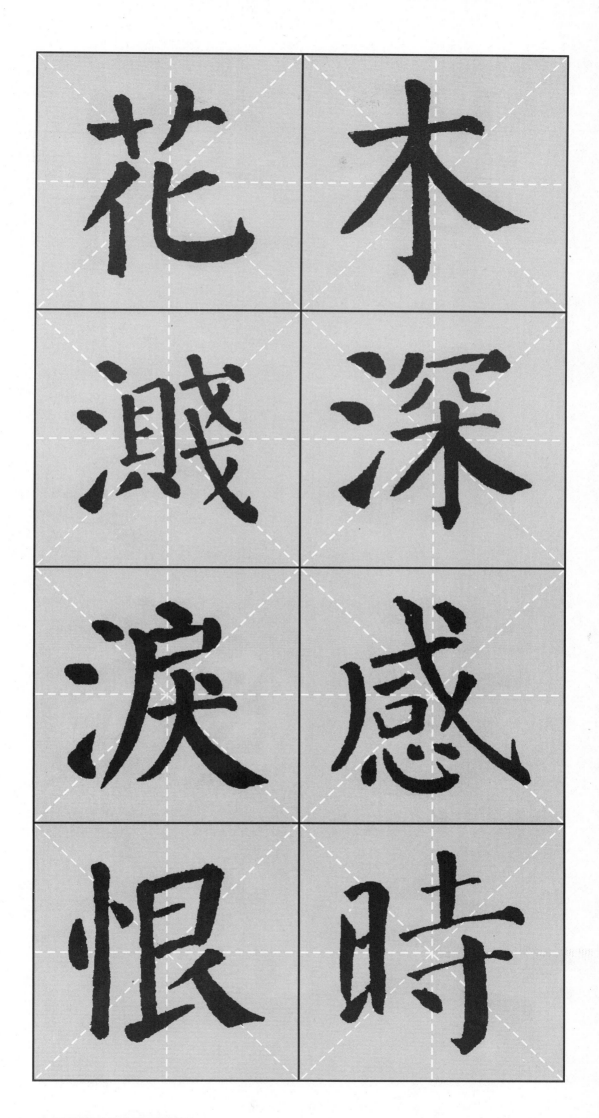

颜真卿楷书集字作品精粹

烽別

火鳥

連驚

三心

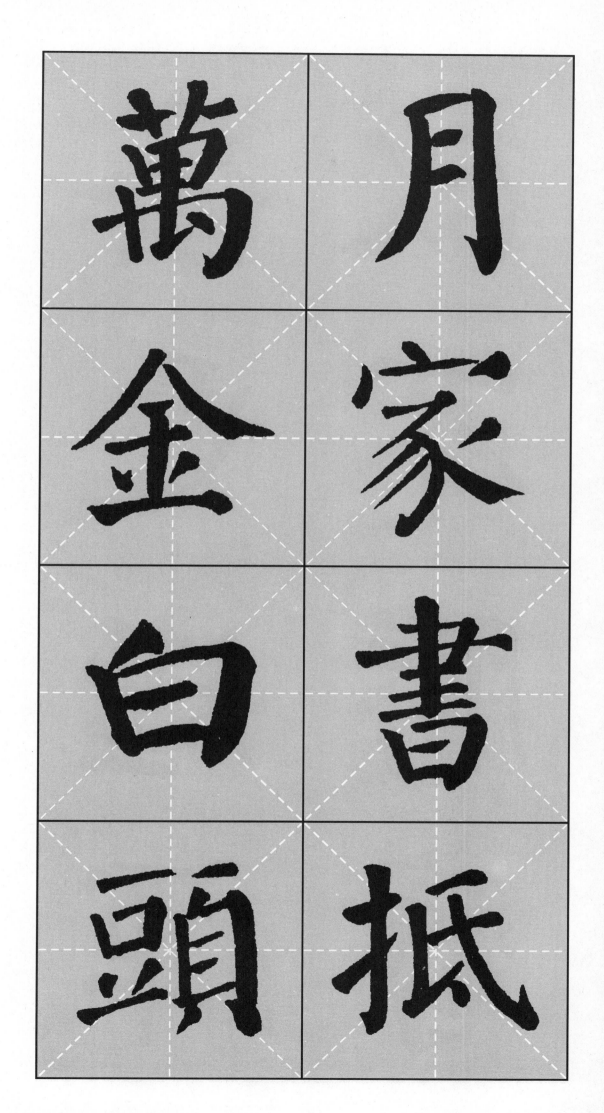

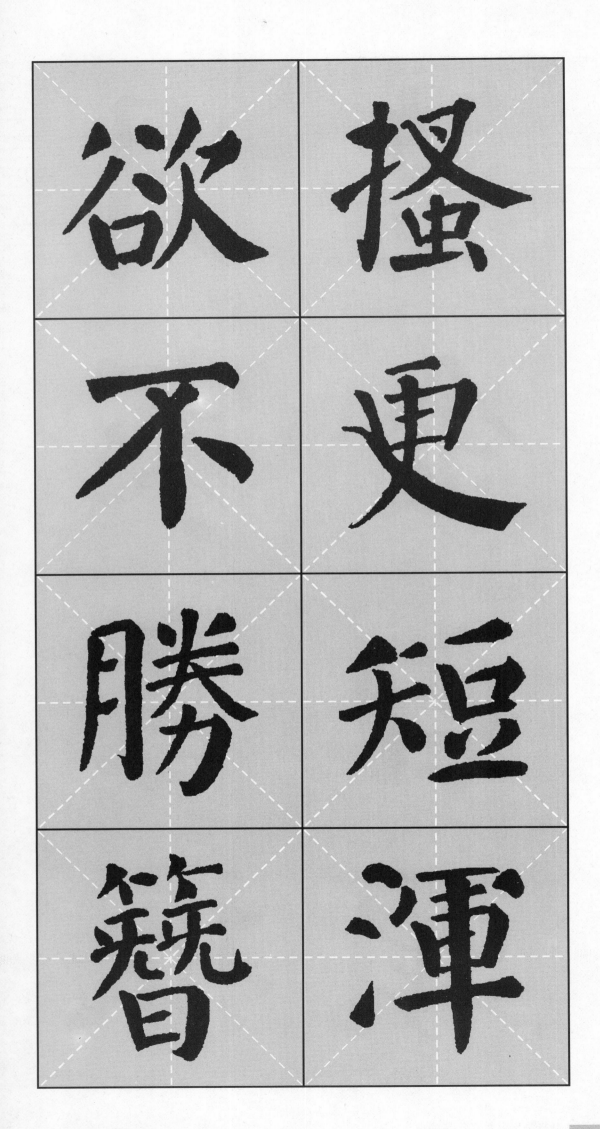

欲　搔

不　更

勝　短

簪　渾

50 山居秋暝

空山新雨后,天气晚来秋。明月松间照,清泉石上流。
竹喧归浣女,莲动下渔舟。随意春芳歇,王孙自可留。

41. 颜真卿(709—785),字清臣,官至太子太师,因爵封鲁郡开国公,世称"颜鲁公"。京兆万年(今陕西临潼)人。唐代中期杰出书法家,其楷书世称"颜体",与欧阳询、柳公权、赵孟頫并称"楷书四大家"。其书法风格又和柳公权并称"颜筋柳骨"。

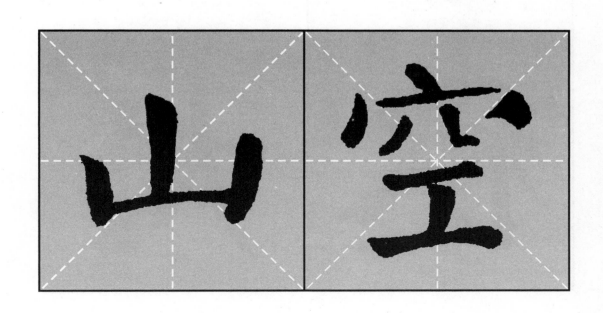

空山新後天氣晚
來秋暝月松間照清
泉石上流竹喧歸浣
女蓮動下漁舟隨意
春芳歇王孫自可留

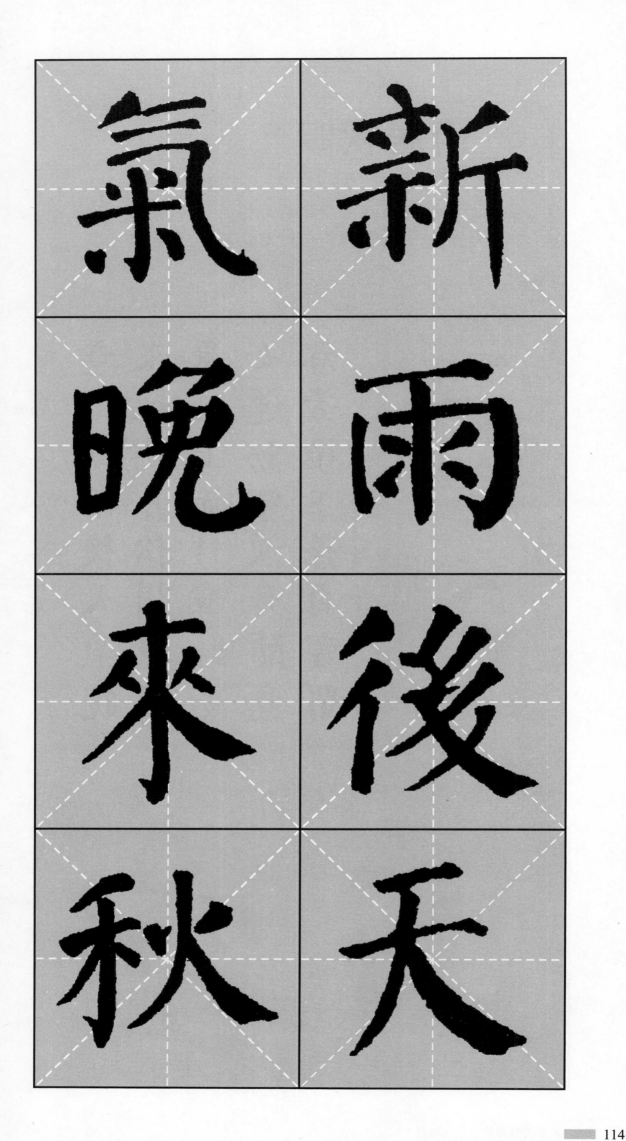

氣　新

晚　雨

來　後

秋　天

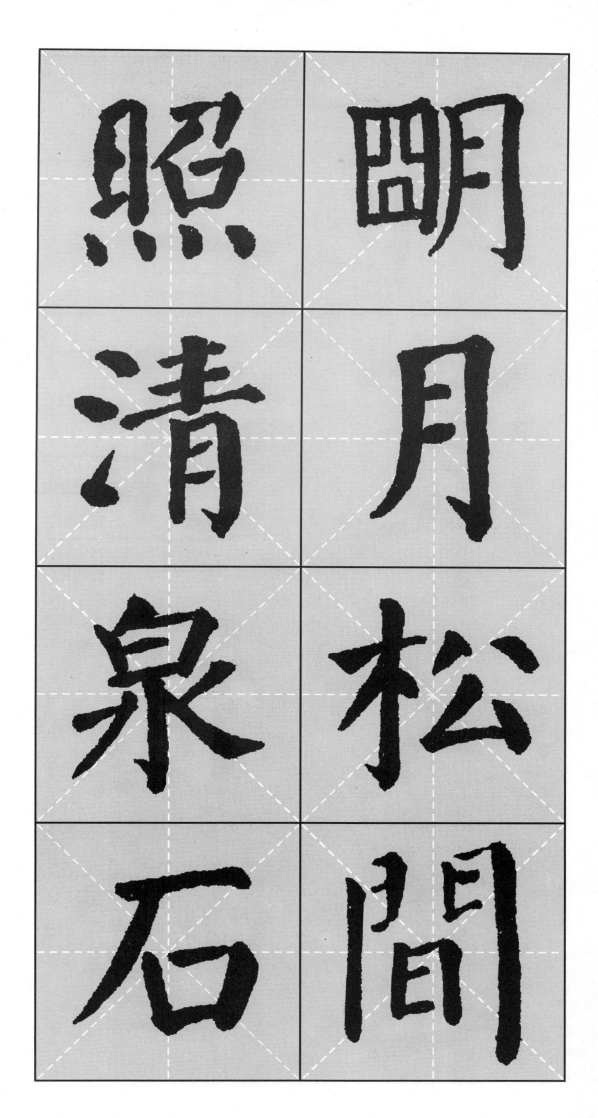

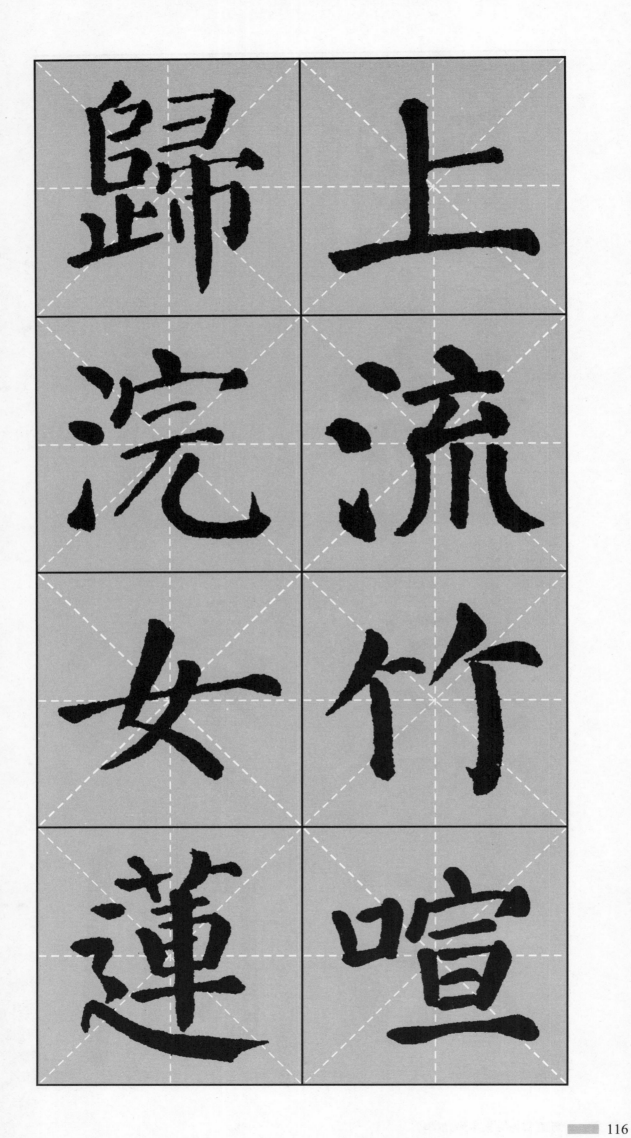

歸 上

浣 流

女 竹

蓮 喧

随動

意下

春澳

芳舟

颜真卿楷书集字作品精粹

42. 颜真卿的楷书代表作品有《多宝塔碑》《勤礼碑》《颜氏家庙碑》《麻姑山仙坛记》等。他的楷书用笔清劲腴润,结体匀稳谨严、端庄谨密,寓驰骤于规矩之中,自始至终,无一懈笔。其书法至今仍是初学书法者必学书体。